수채화
수업
꽃과 풍경

색채 감각을 익히는 테크닉

타마가미 키미 지음
문성호 옮김

시작하기 전에

　최근 들어 수채화를 그리는 분들이 늘어났습니다. 한 분이라도 더 수채화를 체험해 주신다는 것은 정말로 멋진 일입니다. 그러는 와중에 「데생을 하는 쪽이 좋을까요?」「실력이 잘 안 느네요」같은, 다양한 질문을 받게 되었습니다. 그래서 저는 이번에 초보자 분들부터 몇 년 이상 수채화를 계속 그리시던 분들까지, 수채화의 기본을 확실하게 익히고 싶은 분들을 위해 이 책을 쓰게 되었습니다.

　색채는 삼원색의 색 녹이는 법부터 다양한 혼색 방법 등을 버라이어티하게. 기법은 종이나 붓, 색의 물 조절이나 붓놀림, 특히 웻 인 웻에 대해 더 심오하게, 더 자세하게 소개합니다.

　무엇을 하든 조금씩이라도 실력을 늘었으면 합니다만, 무엇보다도 기본을 아는 것이 중요합니다.

　그림을 그리는 힘 중에는 데생력이 있습니다. 이건 아무래도 먼저 데생하는 것부터 시작하지만, 그릴 대상의 형태를 잡는 방법이나 필요한 규칙을 어느 정도는 익힌 후에 데생을 시작하는 것이 중요합니다. 색도 마찬가지로, 색의 규칙이 있습니다. 이 규칙을 머리에 넣어두고 계속 되풀이해 그림을 그리면서 색을 익히게 됩니다.

　데생력이 있으면 하얀 종이 위에 조금씩 형태가 보이기 시작합니다. 색채력이 있으면 물감을 섞지 않아도 조금씩 색이 보이기 시작합니다. 이런 것들이 처음부터 가능한 사람은 없습니다. 색채력을 조금씩 익혀 나가는 것은 수채화를 더욱더 즐겁게 그리는 데에도, 또 수채화를 오래도록 계속하는 데에도 큰 도움이 됩니다. 이 책이 수채화를 사랑하는 분들께 도움이 된다면 다행이겠습니다.

타마가미 키미

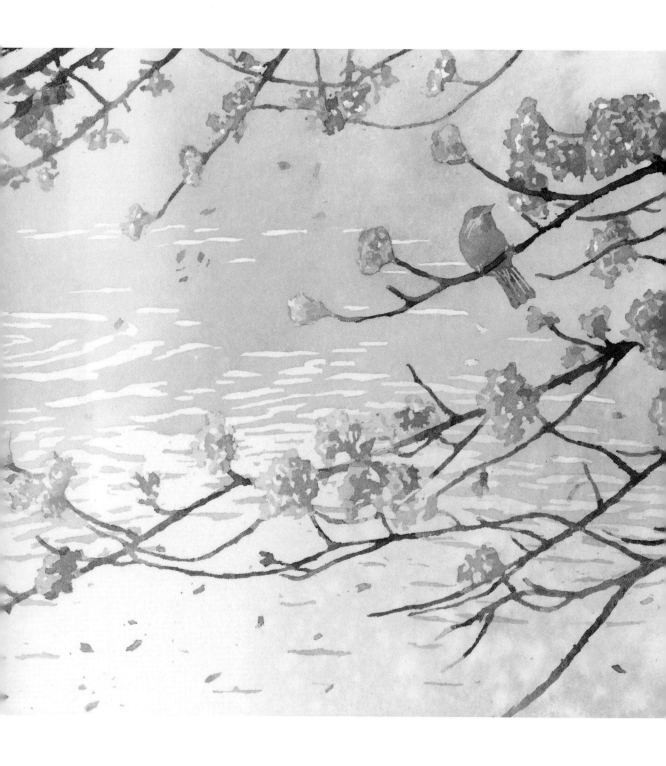

Contents

수채화 수업 꽃과 풍경　색채 감각을 익히는 테크닉　목차

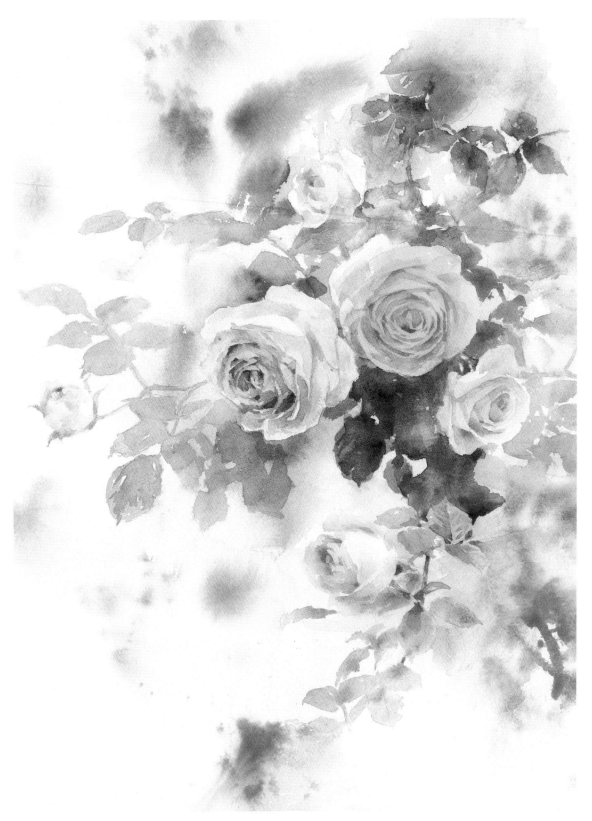

장미

PART 1
수채화 기본 도구

수채화를 그리기 위해 준비해야 하는
기본적인 도구를 소개합니다.

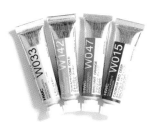

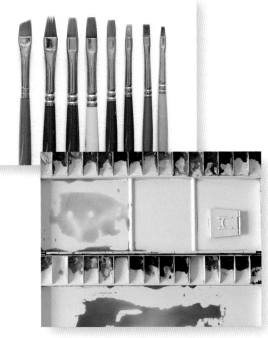

수채화 물감에 대해

수채화를 그리기 위한 기본 도구를 준비합시다.
준비해야 하는 도구와 이 책에서 사용하는 물감에 대해 소개합니다.

옛날 물감은 보석을 안료로 사용해 굉장히 비쌌지만, 지금은 합성 안료를 이용한 예쁘고 저렴한 것들이 개발되었습니다. 그렇기에 어떤 메이커든 품질은 거의 차이가 없습니다. 상표에 구애받지 말고 좋아하는 걸 사용하시기 바랍니다. 저는 홀베인 공업의 튜브에 들어 있는 투명 수채 물감을 사용합니다. 튜브에 들은 것은 진한 색을 대량으로 녹일 수 있어서 사용하기 편하기 때문입니다. 또, 옛날 물감에 비해 현재의 물감은 내광성도 증가해 빛에 의한 변색이 적어진 것이 커다란 특징입니다.

물감 메이커에 따라서는 같은 물감이라도 이름이 다른 경우가 있습니다. 또, 물감 이름이 같아도 색이 약간 다른 경우도 있는데, 어떤 메이커든 그렇게 큰 차이는 아닙니다. 수채화는 흰색을 쓰지 않는다는 말을 자주 볼 수 있습니다만, 이것은 밝은 곳을 그릴 때 흰색을 사용하지 않고 최대한 종이의 흰색을 남겨 표현한다는 말입니다. 흰색 물감에 다른 색 물감을 섞어서 사용하기도 하며, 흰색을 섞어 둔 물감도 있습니다. 최근의 물감은 선명함을 표현하기 위해 형광색이 들어 있는 것도 있습니다. 형광색이 많이 들어가면 화면에서 붕 뜨기 때문에, 가능하면 들어 있지 않은 것을 선택해 주십시오.

이 책에서 사용하는 투명 수채 물감
(홀베인 투명 수채 물감)

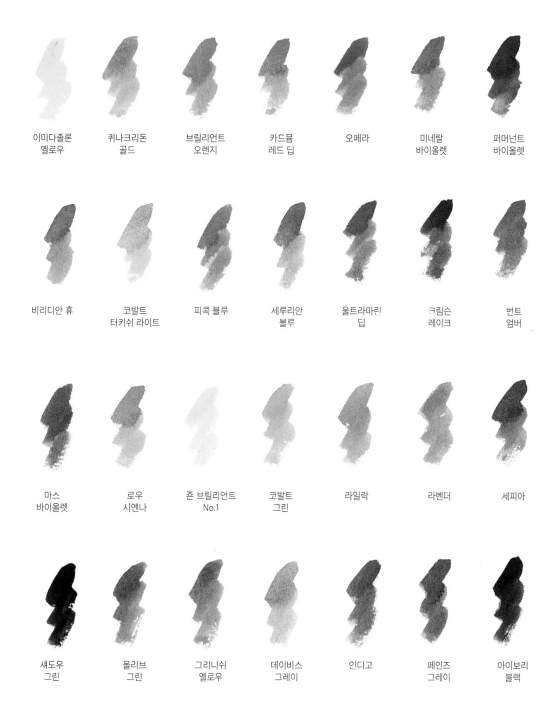

이미다졸론 옐로우	퀴나크리돈 골드	브릴리언트 오렌지	카드뮴 레드 딥	오페라	미네랄 바이올렛	퍼머넌트 바이올렛
비리디안 휴	코발트 터키쉬 라이트	피콕 블루	세루리안 블루	울트라마린 딥	크림슨 레이크	번트 엄버
마스 바이올렛	로우 시엔나	존 브릴리언트 No.1	코발트 그린	라일락	라벤더	세피아
섀도우 그린	올리브 그린	그리니쉬 옐로우	데이비스 그레이	인디고	페인즈 그레이	아이보리 블랙

종이에 대해

수채화를 그리기 위해서는 수채화 전용 종이를 사용합니다. 사용하는 종이 종류나 특징, 고르는 방법을 소개합니다.

보통 수채 물감은 친숙해지기 쉬운 그림 도구이고 간단한 것(돈이 많이 들지 않는 것)이라 생각하지만, 수채화 도구들만큼 비싼 것과 저렴한 것의 차이가 심한 것은 없습니다. 처음부터 좋은 것을 사용하는 것이 수채화의 즐거움을 실감할 수 있으리라 생각합니다.

수채화 재료 중에서도 제일 중요한 것이 종이입니다. 종이는 보기에는 거의 구별이 가지 않기 때문에, 어떤 종이든 별로 다르지 않은 것처럼 보이지만 실제로는 상당히 다릅니다. 색연필이나 파스텔 등 물을 사용하지 않는 도구로 그릴 경우에는 어떤 종이든 괜찮지만, 수채화처럼 물을 사용해 색을 칠하는 경우에는 종이에 따라 색의 발색이 완전히 달라집니다.

수채화를 그리기 위한 종이는 물감이 스며드는 것을 억제하고, 색의 발색이 좋아지도록 사이징(번짐 방지)이 되어 있습니다. 따라서 수채화를 그릴 때는 사이징 된 종이를 사용합니다. 저는 아르쉬(Arches)와 워터포드 (Waterford)라는 종이를 구별해 사용합니다. 워터포드는 아르쉬보다 종이가 좀 더 늦게 마르기 때문에, 편하고 느긋하게 그릴 수 있습니다. 또, 칠한 색이 거의 녹지 않으므로 덧칠하기(글레이즈)를 몇 번이고 되풀이하는 기법에 적합합니다. 아르쉬는 워터포드 이상으로 종이가 튼튼하므로, 마스킹을 반복하며 그리는 기법에 적합합니다. 또, 아르쉬는 워터포드보다 칠한 색을 닦아내기 편하므로, 리프팅(닦아내기, *색이 완전히 정착하기 전에 티슈 등으로 가볍게 표면을 닦아내 색을 빼는 기법) 등의 표현에도 적합합니다. 각각의 종이는 특징이 있으므로, 자신이 그리고 싶은 그림의 스타일에 맞는 종이를 선택하시기 바랍니다.

종이 종류	색칠 난이도	마르기 정도	마스킹에 견디는 강도
왓슨	칠하기 쉬움	잘 마름	약함
아르쉬	비교적 칠하기 쉬움	비교적 잘 마름	무척 튼튼함
워터포드	칠하기 어려움	잘 안 마름	튼튼함

붓에 대해

수채화에 쓰이는 붓은 다양한 종류가 있습니다. 각각의 특징을 이해하고 그리는 목적에 따라 구별해 사용해 봅시다. 각 Lesson 페이지의 「사용하는 붓」을 참조해 주십시오.

붓은 몇천 원 정도 하는 싼 것부터 몇만 원, 몇십 만 원 이상을 호가하는 고가의 붓까지 그 종류가 다양합니다만, 고가의 붓은 그만큼 퀄리티가 좋고 붓끝이 잘 모여 있어 오래 사용할 수 있습니다. 싼 붓은 붓끝이 갈라지거나, 털이 빠지기도 하므로 추천할 수 없습니다. 붓은 종이와 마찬가지로 중요하므로, 최대한 좋은 것을 사용해 주십시오.

붓에 따라서는 오래 사용해 털이 짧아지거나, 털이 빠지거나 한 것이 더 그리기 편해지는 경우도 있습니다.

저는 면상필(*붓끝이 가늘고 중간 부분이 빳빳한 붓), 평붓, 배경붓(백붓) 등 그리는 그림에 따라 여러 가지를

구별해 사용합니다. 면상필은 세부를 그릴 때나 드라이 브러시로 터치해 나무나 풀 등을 그릴 때 사용합니다. 가장 자주 사용하는 것은 채색붓입니다. 색을 잘 머금어주기 때문에 전체적으로 칠할 때는 대부분 채색붓을 사용해 그립니다. 평붓은 터치를 표현할 때나 그러데이션을 그릴 때 씁니다. 또, 붓끝을 세우면 간단하게 선도 그릴 수 있습니다. 배경붓은 큰 면적에 그러데이션을 그릴 때 사용합니다.

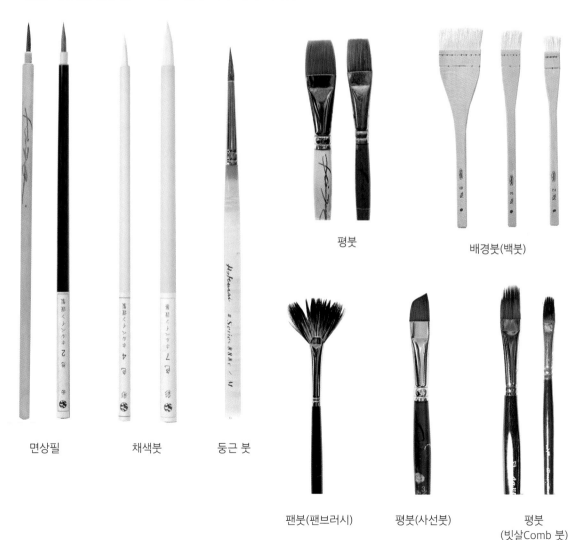

면상필　　채색붓　　둥근 붓　　평붓　　배경붓(백붓)　　팬붓(팬브러시)　　평붓(사선붓)　　평붓(빗살Comb 붓)

11

그 외의 도구

이 책의 Lesson에서 그린 작품에 사용한 붓 이외의 주요 도구를 소개합니다.
각 Lesson 페이지 「그 외의 도구」도 참조해 주십시오.

⬡ 이미지화와 전사(베껴 그리기) 도구

목탄지우개(떡지우개)

너무 세게 그은 연필 선을 지웁니다. 목탄지우개는 연필 가루도 흡수합니다. 다른 지우개처럼 찌꺼기가 나오지 않기 때문에 편리합니다.

트레이싱 페이퍼

연필을 이용해 이미지화를 종이에 옮겨 그릴 때 사용합니다. 이미지화를 그릴 때도 트레이싱 페이퍼를 사용합니다.

연필

이미지를 전사하거나, 덧그릴 때 등에 사용합니다. 기본적으로 전사용은 2B나 6B를, 덧그릴 때는 2H, H, HB 등을 사용합니다.

먹지(초크 페이퍼)

연필을 쓰지 않고 이미지화를 전사할 때 사용합니다. 초크 페이퍼의 선은 물에 녹아 사라집니다.

⬡ 그릴 때 사용하는 도구

마스킹 테이프

그림 주변에 붙입니다. 완성하고 테이프를 떼어내면 아름다운 흰색 테두리가 만들어져, 그림의 완성도가 높아집니다. 테이프를 붙인 후에 날짜가 지나도 떼어낼 때 종이가 손상되지 않습니다. 이 책에서 그린 그림에는 24mm 폭의 마스킹 테이프를 사용했습니다.

키친 타올

붓에 묻은 여분의 수분을 닦아내거나, 종이의 수분을 닦아내기 위해 사용합니다. 흡수력이 좋아 큰 도움이 됩니다.

물통(붓을 씻는 용도)

가능한 한 큰 것을 사용하는 것이 물을 교체하는 횟수가 적어져 좋을 겁니다. 수채화용 물통이 아니어도 상관없습니다.

드라이어

칠한 물감을 말리기 위해 사용합니다. 말리는 타이밍에 따라 물감을 어느 정도 번지게 할 것인지 컨트롤하는 것도 가능합니다.

PART 2
수채화 기본 지식

이 장에서는 수채화를 그릴 때 알아둬야 할 색채에 대한 기본을 배웁니다. 기본 색감이나 혼색 만드는 법, 수채화이기에 가능한 기본 기법을 소개합니다.

수채의 기본 원리

하얀 종이 위에 물로 녹인 물감을 칠한다. 이 단순한 행위가, 종이·물감·물 등 3가지 요소의 베리에이션을 통해 다양한 표현의 수채화가 됩니다.
수채화는 심오하고 매력적입니다. 그 원리를 하나하나 익혀 봅시다.

(1) 투명 수채화는 먼저 칠한 색이 마른 후 다음 색을 덧칠하면 셀로판지처럼 아래의 색이 비쳐 보입니다. 같은 색을 덧칠한 부분은 진해지며, 빨강과 파랑을 덧칠했을 경우에는 겹친 부분이 보라색이 됩니다. 이러한 특징을 살리려면 물감을 연하게 녹이고, 밝은 색부터 먼저 칠합니다.

(2) 수채 물감은 녹일 때 물을 어떻게 배합했는지에 따라 색감이 많이 달라집니다. 같은 색이라도 연한 색부터 진한 색까지 폭이 있습니다. 마르면 칠할 때보다 연해지므로, 약간 진한 느낌으로 녹여 칠하도록 의식해 주십시오.

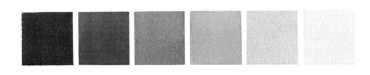

(3) 3개의 색이 섞이면 탁해진다

빨강과 파랑을 섞으면 보라를 만들 수 있습니다. 빨강과 파랑을 섞었더니 탁한 보라색이 되었던 기억이 있는 분이 많지 않을까요. 그것은 2가지 색을 섞을 때 3번째 색감이 섞여 있었기 때문에 탁해진 것입니다. 또, 노랑과 파랑을 섞어 녹색을 만들 때도 탁한 녹색이 될 때가 있습니다. 이것도 3번째 색감이 섞여 있기 때문입니다. 이러한 현상을 다음 그림으로 설명합니다. 그림을 그릴 때 색 안에 섞여 있는 색감을 구별할 수 있게 되는 것은 중요합니다.

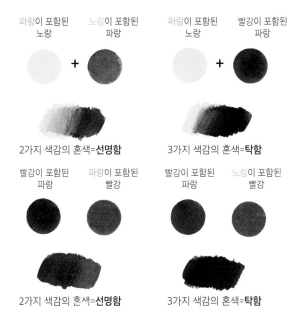

파랑이 포함된 노랑 + 노랑이 포함된 파랑
파랑이 포함된 노랑 + 빨강이 포함된 파랑
2가지 색감의 혼색=**선명함**
3가지 색감의 혼색=**탁함**

빨강이 포함된 파랑 / 파랑이 포함된 빨강
빨강이 포함된 파랑 / 노랑이 포함된 빨강
2가지 색감의 혼색=**선명함**
3가지 색감의 혼색=**탁함**

기본 색감 익히기

물감을 녹여 좋아하는 색을 자유로이 만들기 위해서는, 우선 색의 구조를 알아야 합니다.
어떤 물감이든, 순수한 한 가지 색으로 만들어진 것은 없습니다.

파랑 물감 하나에도 여러 가지 종류의 파랑이 있습니다. 어떤 파랑 물감이든 파랑 이외에 또 하나의 색감이 포함되어 있습니다. 예를 들어 울트라마린 딥은 붉은 색감이 포함된 파랑이며, 피콕 블루는 노랑 색감이 포함된 파랑입니다. 색감은 크게 빨강·파랑·노랑의 3가지가 있습니다. 이러한 색에 포함된 색감을 알 수 있게 되면, 다양한 색을 만들 수 있게 됩니다.

처음에는 파랑의 색감 차이를 익히고, 그 다음에는 빨강의 색감 차이를 익혀 주십시오. 색감 차이를 익히려면, 우선 그 색을 확실하게 보고 머릿속에 넣어둡니다. 머릿속에서 확실하게 이미지가 떠오르지 않는다면, 다시 색을 보고 확인합니다. 이렇게 반복하다 보면 차차 머릿속에서 색의 이미지를 떠올릴 수 있게 됩니다. 이렇게 조금씩 익혀 가면 색을 보기만 해도 어떤 색이 포함되어 있는지 알 수 있게 됩니다.

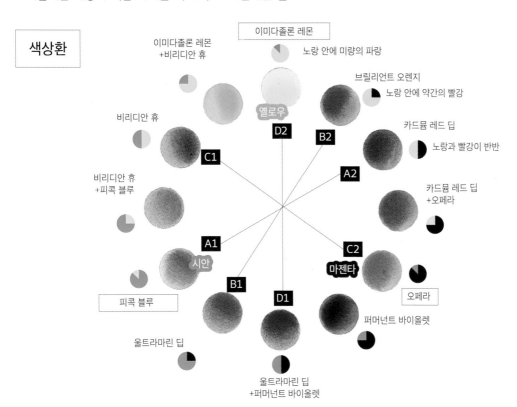

색상환

이미다졸론 레몬
노랑 안에 미량의 파랑

이미다졸론 레몬
+비리디안 휴

브릴리언트 오렌지
노랑 안에 약간의 빨강

비리디안 휴

카드뮴 레드 딥
노랑과 빨강이 반반

옐로우

D2 B2

C1 A2

비리디안 휴
+피콕 블루

카드뮴 레드 딥
+오페라

A1 C2

시안 마젠타

피콕 블루

B1 D1

오페라

울트라마린 딥

퍼머넌트 바이올렛

울트라마린 딥
+퍼머넌트 바이올렛

보색

색상환에서 서로 대칭되는 색을 섞을 경우, 파랑 계통의 색을 섞으면 그레이가 만들어집니다.

A1　A2
B1　B2
C1　C2
D1　D2

색의 기본 삼원색 익히기

색의 삼원색은 빨강·파랑·노랑으로, 전 세계에서 공통적으로 쓰이는 이름은 인쇄에서 사용되는 옐로우·마젠타·시안입니다. 물감 색은 메이커에 따라 이름이 다릅니다. 그렇기에 색은 이름으로 기억하는 것이 아니라 눈으로 기억해야 합니다.

기본 삼원색

약간 탁한 삼원색

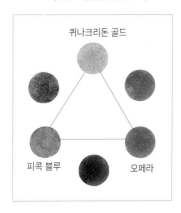

탁한 삼원색

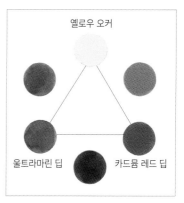

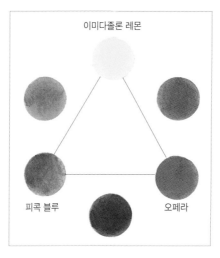

홀베인 공업의 투명 수채 물감 중에서 인쇄용 삼원색에 해당하는 것은, 옐로우가 이미다졸론 레몬, 마젠타는 오페라, 시안은 피콕 블루입니다. 이 삼원색으로 거의 대부분의 색을 만들 수 있으므로, 작례를 보여드리겠습니다. 이걸 보시면 색은 3가지 색감에서 만들어졌다는 것도 알 수 있습니다.

삼원색으로 다양한 색을 만들 수 있는데 왜 이미 수많은 색이 있냐고 한다면, 삼원색으로 복잡한 색을 만들기는 어렵고 대량으로 만들기에는 시간이 걸리기 때문입니다. 효율 좋게 그림을 그리기 위함이라 생각해 주십시오.

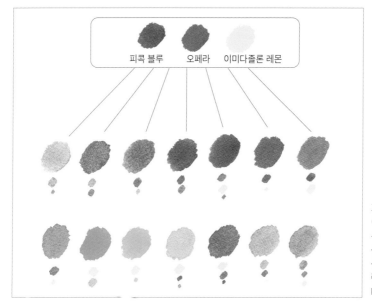

피콕 블루와 오페라와 이미다졸론 레몬 삼원색으로 다양한 색을 만들 때 3가지 색의 비율을, 작은 파랑·빨강·노랑 동그라미의 크기로 나타냈습니다.

필요한 색의 순위와 흰색의 혼색

그림을 그리기 위해 필요한 색의 순위와, 흰색을 포함한 색에 대해 해설합니다.
아래 표의 1~4는 제가 그림을 그릴 때 사용하는 색의 순위입니다.

제가 그림을 그릴 때 반드시 필요한 색은 삼원색(이미다졸론 레몬, 오페라, 피콕 블루)입니다. 그 다음으로는 비리디안 휴입니다. 비리디안보다도 채도가 높은 색입니다.

투명 수채 물감 중에는 흰색이 포함된 색이 있습니다. 저는 다른 물감에 흰색을 섞어서 사용하는 경우도 있습니다. 흰색을 섞으면 불투명해지며, 색이 뚜렷해져 앞으로 나옵니다. 물감을 물로 희석해 칠하면 색의 존재감이 약해지지만, 흰색을 섞어 흐린 색을 만들 경우에는 존재감이 드러납니다. 그렇기에 흰색이 들어간 존 브릴리언트 등도 사용합니다. 다른 색과 섞어 그레이톤을 만들거나, 빛의 색으로 처음에 칠하기도 합니다. 단, 흰색을 포함한 색은 칠한 후에 그 위에 물을 바르면 색이 빠지기 쉬우므로 주의가 필요합니다.

1	2	3	4
오페라	카드뮴 레드 딥	코발트 그린	마스 바이올렛
이미다졸론 레몬	울트라마린 딥	라일락	세피아
피콕 블루	브릴리언트 오렌지	라벤더	페인즈 그레이
번트 엄버	퀴나크리돈 골드	세루리안 블루	섀도우 그린
비리디안 휴	퍼머넌트 바이올렛	올리브 그린	데이비스 그레이
	크림슨 레이크	인디고	존 브릴리언트
	코발트 터키쉬 라이트	로우 시엔나	그리니쉬 옐로우
		미네랄 바이올렛	
어떤 경우에도 빼놓을 수 없는 삼원색입니다. 이 색들을 섞으면 그 어떤 색이든 만들 수 있습니다.	다음으로 필요한 선명한 색입니다. 혼색을 할 때는 선명한 색이 필요합니다.	개성적인 밝은 그림을 그릴 때 사용하는 색입니다.	아름다운 어두운 톤을 낼 수 있는 색입니다.

다양한 삼원색으로 색 조화 만들기

그림을 그릴 때 색 사용(배색)에서 중요한 것은 통일감이 있는 색을 만드는 것, 조화시키는 것입니다.
조화란 그 안에 비슷한 색이나 요소가 포함되어 있다는 말로, 경치를 그릴 때 등에는 색 조화가 어렵지만 색 수를 줄여
삼원색 등으로 그리면 자연스럽게 색채가 조화를 이룹니다. 여기서는 다양한 삼원색을 소개합니다.

그림을 보면 알 수 있겠지만, 각각의 삼원색으로 만들어진 그레이톤은 치밀하게 색을 조정하면 거의 같은 색이 만들어짐을 알 수 있습니다. 이것은 삼원색으로 다양한 색을 만들 수 있다는 색채 원리에 부합합니다. 그럼 각각의 삼원색으로 그레이를 만들 때 무엇이 다른가 하면, 밝은 그레이톤과 어두운 그레이톤을 만드는 난이도가 다릅니다. 밝은 그레이톤에는 A나 B가 적합합니다. 어두운 그레이톤은 C와 D가 만들기 쉽습니다. 그레이톤만 생각한

다면, E가 그레이톤을 가장 만들기 쉬운 삼원색입니다.
삼원색을 구별해 사용할 때는 그레이톤이 아니라 삼원색 중 2가지 색을 섞었을 때의 색감을 봅니다. 전체적으로 밝은 그림을 그릴 때는 A를, 녹색이 많은 그림을 그릴 때는 B를, 톤이 어두운 그림을 그리고 싶을 때는 C나 D를 선택해 주십시오. 그림을 그릴 때는 삼원색을 베이스로 사용하며, 그 외에는 테마에 따라 2~3가지 색을 추가해 그리면 좋을 것입니다.

색상환A	피콕 블루 오페라 이미다졸론 레몬

이 책에 게재된 색상환 A로 그린 작품

P80 삼원색으로 그리기 · 풍경 봄　P84 삼원색으로 그리기 · 풍경 여름
P88 삼원색으로 그리기 · 풍경 가을　P92 삼원색으로 그리기 · 풍경 겨울

색상환B	피콕 블루 오페라 퀴나크리돈 골드

색상환C

울트라마린 딥
크림슨 레이크
이미다졸론 레몬

이 책에 게재된 색상환 C로 그린 작품

P48 꽃 그리기 꽃 화환

색상환D

울트라마린 딥
크림슨 레이크
퀴나크리돈 골드

이 책에 게재된 색상환 D로 그린 작품

P96 물이 있는 사계절 그리기 가을(삼원색으로 그리기 응용편)
P100 물이 있는 사계절 그리기 겨울(삼원색으로 그리기 응용편)

색상환E

울트라마린 딥
카드뮴 레드 딥
이미다졸론 레몬

아름다운 풍경에는 빼놓을 수 없는 그레이톤

P21에서는 비리디안 휴를 이용한 다양한 그레이톤을 소개합니다만, 여기서는 그 이외의 그레이톤 만드는 법을 소개합니다.

그레이톤은 보색 관계에 있는 2개의 색을 섞으면 그레이가 됩니다만(P15 참조), 같은 비율로 섞은 경우에는 대부분 갈색 계통의 색이 됩니다. 이때는 파랑이 포함된 색을 더 많이 섞으면 그레이가 됩니다. 보색 관계인 비리디안과 오페라는 파랑 느낌이 강하기에, 같은 비율로 섞어도 그레이가 됩니다. 이외에 2가지 색으로 만드는 그레이톤은 울트라마린 딥, 번트 엄버 등의 갈색 계통 또는 카드뮴 레드 등 빨강 계통의 색을 섞으면 됩니다.

3가지 색을 이용해 그레이톤을 만드는 방법으로, 이번에는 삼원색(이미다졸론 레몬·오페라·피콕 블루)으로 그레이톤을 만드는 과정을 소개합니다. 이 삼원색을 다양하게 바꿔 가면 다양한 그레이톤을 만들 수 있습니다. 3가지 색으로 그레이를 만들 때는 커다란 팔레트 한 가운데에 3색을 늘어놓고 조금씩 섞으면 만들기 쉽습니다.

1. 빨강과 파랑으로 보라를 만들고, 노랑을 섞어 그레이를 만듭니다.

2. 노랑과 빨강으로 오렌지를 만들고, 파랑을 섞어 갈색을 만듭니다.

3. 진한 빨강과 파랑으로 보라를 만들고, 노랑을 섞어 그레이를 만듭니다.

2가지 색으로 그레이톤 만들기

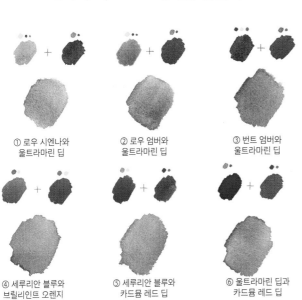

① 로우 시엔나와 울트라마린 딥

② 로우 엄버와 울트라마린 딥

③ 번트 엄버와 울트라마린 딥

④ 세루리안 블루와 브릴리언트 오렌지

⑤ 세루리안 블루와 카드뮴 레드 딥

⑥ 울트라마린 딥과 카드뮴 레드 딥

보색으로 그레이톤 만들기

비리디안 휴 (Viridian Hue) 가 만드는 폭넓은 색채

비리디안 휴는 파랑과 녹색의 중간에 위치한 채도가 높은 색입니다. 오페라와 마찬가지로 보기에 너무 화려해서 경원시되기 일쑤지만, 다른 색과 섞으면 아름다운 색을 만들 수 있습니다.

우선 비리디안 휴에 다양한 색을 섞은 그림을 봐 주십시오. 비리디안 휴와 노랑 계통의 색을 섞으면 색채가 풍부한 녹색이 만들어짐을 알 수 있습니다. 또, 오페라나 바이올렛과 섞으면 아름다운 그레이톤을 만들 수 있습니다.

저는 비리디안 휴를 삼원색 다음으로 중요한 색이라 생각합니다. 색채의 삼원색으로도 만들 수 없는 색이기 때문입니다.

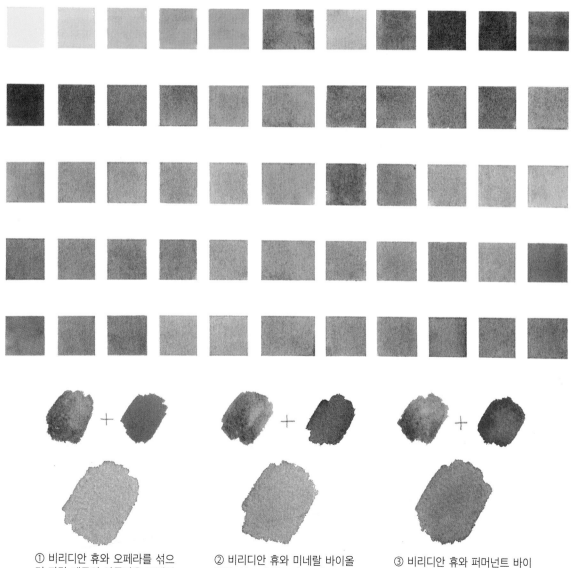

① 비리디안 휴와 오페라를 섞으면 파랑 계통의 아름다운 그레이톤이 완성됩니다.

② 비리디안 휴와 미네랄 바이올렛을 섞으면 독특하고 아름다운 그레이톤이 됩니다.

③ 비리디안 휴와 퍼머넌트 바이올렛을 섞으면 독특하고 아름다운 그레이톤이 됩니다.

색 수 줄이기
혼색으로 샙 그린(Sap Green) 만들기

혼색을 익힐 때는 색 수를 줄이는 것이 중요합니다. 여기서는 녹색 중에서 가장
자연스러운 색이라 일컬어지는 샙 그린에 대해서 소개합니다.

현재 수채 물감은 각 메이커마다 100종류 이상의 색이 있습니다. 노랑·빨강·파랑의 각 계통도 20가지 정도의 색이 있는데, 이래서는 혼색할 때 어떤 색을 섞어야 할지 알 수가 없습니다. 매번 수많은 색들 중에서 선택해 그린다면, 몇 년이 지나도 색의 혼색을 익힐 수 없습니다.

혼색을 익히기 위해서는 색의 숫자를 줄이는 것이 중요합니다. 그럼 처음에는 어떤 색을 줄여야 할까요. 그것은 녹색입니다. 시판 중인 녹색은 10가지 색 정도가 있는데, 대부분 너무 선명해서 나무나 풀 등을 그릴 때 그 색만 쓰면 그림이 붕 떠버리고 맙니다. 시판되는 녹색 중 가장 자연스러운 색이라 일컬어지는 것이 샙 그린으로, 이 색은 프로도 자주 사용합니다. 하지만 어떤 색을 혼색하면 샙 그린 이상의 색채 폭을 지닌 색을 간단히 만들 수 있습니다. 그게 어떤 색인지 소개하도록 하죠.

녹색을 만들 때는 노랑과 파랑을 섞는데, 노랑은 퀴나크리돈 골드를 사용합니다. 퀴나크리돈 골드에 파랑색인 피콕 블루를 섞으면, 샙 그린을 포함한 좀 더 폭넓은 녹색이 됩니다. 또, 피콕 블루 대신 울트라마린 블루를 섞은 것은 빨강 계통의 진한 녹색이 됩니다. 이 두 가지 패턴으로 대부분의 녹색을 만들어 낼 수 있습니다.

샙 그린

피콕 블루

퀴나크리돈 골드

| 포인트 | 혼색의 포인트는 2가지 색을 섞는 것입니다. 3가지 색을 섞으면 그레이나 갈색이 됩니다. 물감을 쓸 때 흰색과 검은 색을 제외한 3가지 색 이상을 섞는 경우는 없습니다. 현재 물감은 2가지 색을 혼색하면 거의 모든 색을 만들 수 있습니다. 하지만 어떤 색을 2가지 고를 것인지가 포인트입니다. |

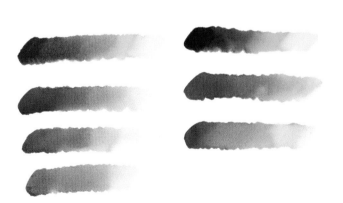

피콕 블루에 퀴나크리돈 골드를 섞은 색채의 그러데이션입니다.

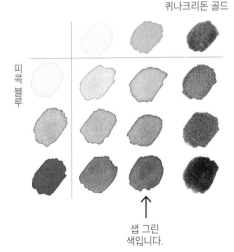

퀴나크리돈 골드

피콕 블루

↑
샙 그린
색입니다.

● 혼색을 이용해 배경을 그려 봅시다.

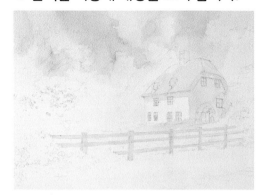

① 울트라마린 딥으로 하늘을 그립니다.

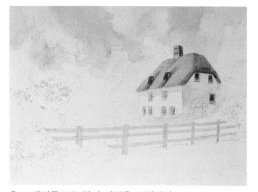

② 그레이톤으로 집의 지붕을 그립니다.

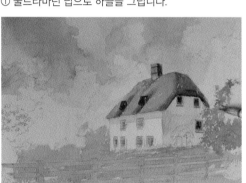

③ 2가지 색으로 만든 녹색을 앞쪽에 옅게 칠합니다.

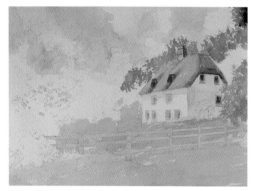

④ 노랑 색감을 강하게 해 나무를 칠합니다.

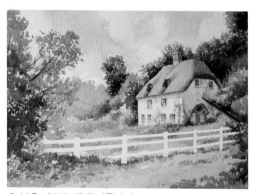

⑤ 붓을 가로로 해 문지릅니다.

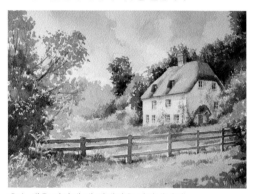

⑥ 녹색을 진하게 해 입체감을 나타냅니다.

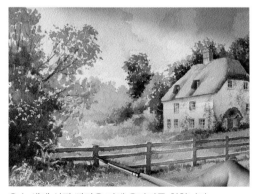

⑦ 녹색에 살짝 빨강을 더해 울타리를 칠합니다.

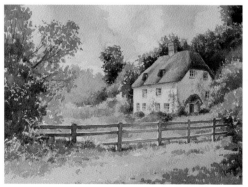

⑧ 완성입니다.

워시 「넓은 부분」을 깔끔하게

물을 듬뿍 더해 녹인 수채 물감으로 젖은 종이나 마른 종이의 넓은 면적을 칠하는 것을 워시라 합니다.

워시는 그림을 그릴 때 처음으로 사용하는 기법이지만, 그림을 그릴 때 색을 균일하게 칠하는 경우는 거의 없습니다. 하늘을 그릴 때도 어느 쪽이냐고 한다면 약간 번지게 하거나 얼룩을 만들기도 하는데, 여기서는 젖은 종이 위와 마른 종이 위에 아름다운 그러데이션을 그리는 기법을 소개합니다.

① 종이가 젖은 경우

종이가 충분히 젖어 있으면 물감이 자연스럽게 퍼집니다. 또, 커다란 붓을 사용하면 붓 자국이 거의 남지 않지만, 포인트는 평붓의 한쪽 끝에만 물감을 묻혀 그리는 것입니다. 넓은 면적에 물감을 칠할 때는 도중에 물감이 부족해지지 않도록 잔뜩 묻혀 둡니다.

② 종이가 젖지 않은 경우

물감을 칠할 면적이 넓은 경우, 종이를 30도 정도 기울여 칠합니다. 우선 팔레트에 물감을 잔뜩 풀어 녹이고, 녹인 물감을 붓에 듬뿍 묻혀 종이 위부터 칠합니다. 서두르지 말고 천천히 칠해도 괜찮습니다. 종이를 기울였기 때문에 칠한 물감이 아래쪽에 모입니다. 이렇게 물감이 모이는 부분을 만들면서, 이 모인 곳에 물로 희석한 물감을 묻힌 붓을 대고 조금씩 아래로아래로 칠해 나갑니다.

번지게 하는 워시는 평붓에 물로 녹인 물감을 잔뜩 묻혀 종이 위해서 빠르게 문지른 다음, 조금씩 색을 더하며 조절합니다.

엣지(윤곽선) 색의 윤곽 연출하기

엣지란 붓을 종이에 댔을 때 생기는 붓 자국을 말하는데, 그릴 때마다 생겨납니다.
붓의 터치에 따라 다양한 엣지가 탄생합니다.

윤곽선이 확실한 것을 하드 엣지, 흐린 것을 소프트 엣지라 부릅니다. 엣지를 그리는 방법에 따라
원근감과 입체감 등을 표현할 수 있습니다. 그림의 메인 테마는 하드 엣지로 그리고, 주변을 소프트
엣지로 흐릿하게 그리면 사람들의 시선을 주역으로 이끌 수 있습니다.

① 색을 칠한 후에는 간단하게 윤곽선을 흐리게 만들 수 있지만, 완전히 마른 후에는 색에 따라 쉽게 벗겨낼 수 없는 경우도 있습니다. 그때는 유화용 단단한 돼지털 붓 등을 이용해 문질러 벗겨냅니다.

물감이 젖어 있으면 젖은 붓으로 간단히 흐리게 할 수 있습니다.

물감이 말랐을 때는 젖은 단단한 붓을 이용해 문지르듯이 벗겨냅니다.

② 구름을 그릴 때 엣지가 어떻게 달라지는지 확인해 보십시오.

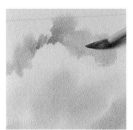
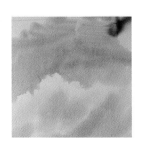
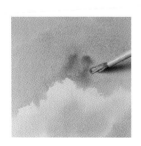
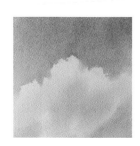

웻 인 웻(Wet In Wet)
종이와 붓의 물 조절 익히기

웻 인 웻이란, 처음 칠한 색이 마르기 전에 다음 색을 2회, 3회 칠해나가는 기법입니다.

웻 인 웻은 수채화에서 가장 자주 쓰이는 테크닉이라 생각합니다. 젖은 종이 상태와 물 조절을 잘 확인해야 합니다.

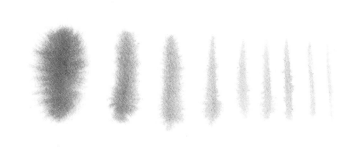

오른쪽 그림은 종이가 젖은 상태부터 조금씩 말라감에 따라 물감을 칠했을 때 번지는 강도가 서서히 줄어드는 모습입니다. 또, 종이가 말라감에 따라 붓에 묻힌 물감의 수분량도 줄여 나갑니다. 1회 워시 후 마를 때까지 이만큼의 변화가 있는 선을 그릴 수 있음을 아셨으리라 생각합니다. 중요한 것은 말라감에 따라 천이나 티슈 등을 이용해 붓의 수분을 덜어내면서 그리는 것입니다. 항상 종이보다 붓의 수분이 적은 상태여야 함을 의식해 주십시오.

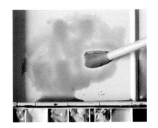 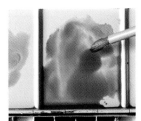 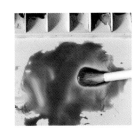

웻 인 웻으로 물을 듬뿍 포함한 물감을 이용해 구름을 그립니다. 젖은 종이 위에 선명하고 밝은 색을 두 번째 색, 세 번째 색 순서로 떨어뜨립니다. 종이의 수분, 물감의 물의 양, 어떻게 떨어뜨렸는지에 따라 다양하게 색이 퍼져나가는 것을 볼 수 있습니다. 색이 아름답게 퍼져나가는 모습을 확인하도록 하십시오.

다양한 붓 터치

둥근 붓과 평붓의 특징을 이해하고, 그리는 방법 차이를 익혀 둡시다.
수채화이기에 가능한 표현을 할 수 있습니다.

둥근 붓과 평붓의 차이

둥근 붓은 물을 잘 머금으며, 번지기 기법에 적합합니다. 또 붓 끝이 가늘기 때문에, 가는 선이나 세밀한 부분 등도 그릴 수 있습니다. 붓을 옆으로 뉘여 그리면 드라이 브러시(스치듯이 문지르기)도 가능합니다. 저는 이 기법을 자주 사용합니다.

둥근 붓을 팔레트에 눌러
붓 끝을 갈라지게 합니다.

둥근 붓의 붓 끝을 점묘에 사용해 나뭇잎 등을 너무 많이 그리면, 형태가 단조로워집니다. 자연스럽게 보이게 하는 포인트는 붓을 대각선으로 사용하거나, 붓 끝을 갈라지게 해 그리면 자연스러운 느낌이 됩니다. 둥근 붓도 붓 끝을 평평하게 만들어 사용하면 물을 조금만 머금게 되며, 평붓처럼 그릴 수 있습니다.

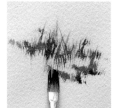
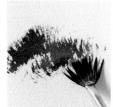
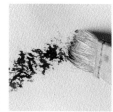

빗살 붓

팬 브러시

평붓은 터치를 살려 아름다운 바림(*색을 칠할 때 한쪽을 짙게 하고 다른 쪽으로 갈수록 차츰 엷게 나타나도록 하는 기법. 늑그러데이션) 효과를 그릴 수 있습니다. 평붓의 장점은 엣지를 살린 면을 만들 수 있다는 점입니다. 평붓으로 나무 등을 그릴 때는 붓의 각(가장자리)을 이용해 그리면 터치가 자연스러워집니다. 평붓의 터치를 남겨두고 그리는 것은 어렵지만, 둥근 붓에는 없는 느낌의 그림을 그릴 수 있습니다.
붓 이외에 두꺼운 종이 등을 스탬프처럼 사용할 수 있습니다.

평붓과 둥근 붓 사용법

평붓과 둥근 붓을 이용해 다양한 그림을 구별해 그릴 수 있습니다.
웻 인 웻(종이가 젖어 있는 상태일 때 색을 칠하는 방법)은 크게 두 종류
의 그리는 법이 있습니다.

하나는 번짐을 살리는 방법으로, 종이를 수평으로 두고 물을 잔뜩 사용한 색으로 타라시코미(*물감을 칠한 다음 얼룩진 테두리만 남기고 남은 물감과 수분을 제거하는 기법)를 반복하면서 전체의 분위기를 만듭니다. 색과 색이 자연스럽게 섞이면서 퍼지고, 종이가 마르는 상태에 따라 색이 번지는 방식도 달라집니다. 붓은 물을 잘 머금는 둥근 붓을 주로 사용합니다.

또 하나의 방법은 붓의 터치와 바림 효과를 주체로 한 그리는 방법입니다. 종이의 물의 양은 번지게 할 때보다는 적게, 표면이 살짝 빛나는 정도로 하고, 색은 종이에 칠했을 때 흐르지 않을 정도로 농도를 조절해 그립니다. 종이는 세우든 수평으로 두든 상관없습니다. 붓은 주로 평붓을 사용합니다.

바림 효과를 아름답게 표현하기 위해서는, 그려 나가며 물감의 수분을 조금씩 천이나 종이 등을 이용해 닦아내면서, 붓을 스피디하게 움직여 그립니다. 이 두 가지 방법은 한 장의 그림을 그릴 때 동시에 사용하기도 합니다.

그럼 이 두 가지 방법으로 팬지를 그려봅시다.

① 번짐을 살리는 방법

물을 듬뿍 사용해
색을 녹입니다.

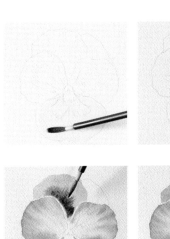
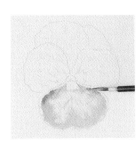
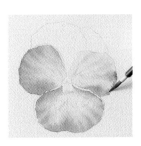
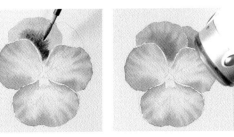
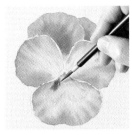
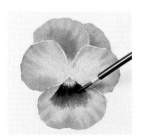
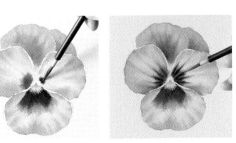
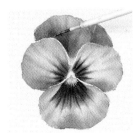
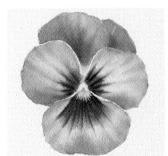

② 붓의 터치와 바림 효과를 주체로 한 방법

적은 양의 물로 색
을 녹입니다.

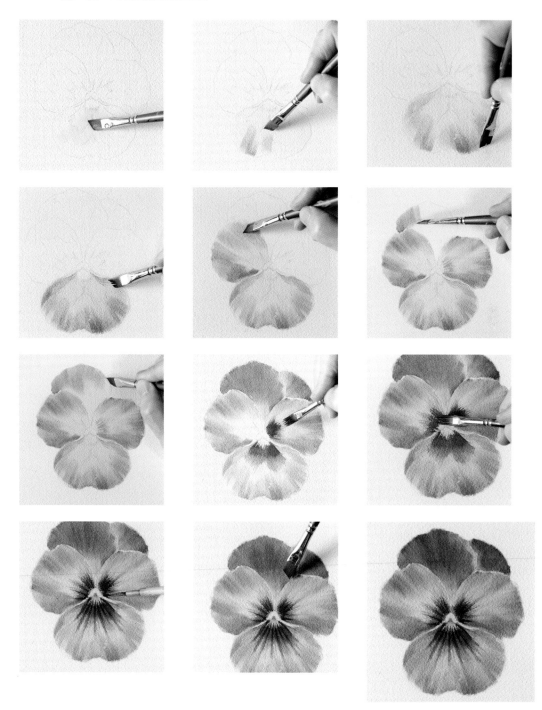

팔레트에 대해

이 책의 수채화에서 사용하는 팔레트에 대해, 추천하는 사용법과 포인트를 소개합니다.

삼원색을 사용하는 경우, 법랑 재질의 넓적한 접시를 팔레트로 사용하는 것을 추천합니다. 칸막이가 없고 면적이 넓으므로, 3가지 색을 늘어놓고 붓으로 조금씩 덜어 미묘한 색 조정이 가능합니다.

제가 이 책에서 사용한 팔레트보다 한 단계 더 큰 팔레트(세로 24cm×가로 29cm 정도)가 더 좋다고 생각합니다. 삼원색으로 색의 기본을 익히며 그리는 것도 중요하지만, 수많은 색이 든 팔레트로 삼원색으로는 쉽게 만들 수 없는 다양한 색을 이용해 그리는 건 더욱 즐거운 일입니다. 저는 라일락, 라벤더, 코발트 터키쉬 라이트, 죤 브릴리언트, 올리브 그린 등을 자주 사용합니다.

저는 종이에 칠하기 전에 팔레트에서 덜어낸 색을 일단 다른 종이에 시험해 칠해서, 색의 농도와 물의 양 등을 확인한 다음 수채화 용지에 그립니다. 특히 2, 3색을 이용해 색을 겹쳐 칠하는 그러데이션일 때는 물 조절이 어렵기 때문에, 종이 위에서 색이 어떻게 번지는지 확인한 다음 재빠르게 수채화 용지에 그립니다. 시험 삼아 그릴 때 사용하는 종이는 ※도사가 발라진 수채화 용지가 좋습니다. 색이 바로 종이에 물들지 않기 때문에, 부드럽게 색을 조정할 수 있습니다. 도사가 발라지지 않은 스케치북 같은 종이에는 바로 물들어버리기 때문에, 색을 지울 수가 없습니다.

포인트	복잡한 색의 그림을 그릴 때나 색 수가 많은 그림을 그릴 때 등에는, 의외라 생각될지도 모르지만 삼원색으로 그리는 편이 그리기 쉽습니다. 삼원색은 순식간에 수많은 색을 만들어낼 수 있기 때문입니다.

※도사
도사액이란 물감이 종이에 스며들지 않도록 막아주는 액체로, 종이에 발라져 있지 않으면 그릴 때 색이 바로 물들어버립니다. 이것을 방지하기 위해 수채화 전용지에는 도사액이 발라져 있습니다.

마스킹에 대해

마스킹이란 하얗게 그리고 싶은 부분을 마스킹으로 보호하고 색을 칠하는 수채화 기법 중 하나입니다.
마스킹의 효과적인 사용법을 익혀 봅시다.

수채화는 흰색을 표현할 때 종이 색을 남겨 둡니다. 밝은 부분이나 하얗게 하고 싶은 부분은 칠하지 않고 그려 나갑니다만, 세밀한 부분 등을 남겨두는 것은 어렵습니다. 그렇기에 칠하지 않고 남겨두고 싶은 부분을 마스킹 잉크로 칠해두면, 칠한 부분에는 물감이 들어가지 않기 때문에 부드럽게 그림을 그릴 수 있습니다.

마스킹 붓은 나일론으로 만든 가는 붓을 사용합니다.

마스킹 잉크 나일론 붓 러버 클리너

 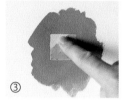 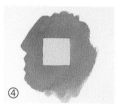

① ② ③ ④

① 흰 종이에 마스킹 잉크로 사각형을 칠했습니다.
② 마스킹한 위에 색을 칠했습니다.
③ 색이 마른 후 마스킹 잉크를 떼어냅니다.
④ 흰 종이가 나타났습니다.

● 색을 칠한 위에 다시 한 번 마스킹을 하는 경우에는, 슈미케(Schmincke)의 마스킹 잉크를 사용해 주십시오. 마스킹을 떼어낸 후에도 색이 벗겨지지 않습니다.

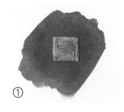 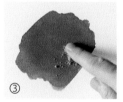 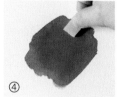

① ② ③ ④

① 물감을 칠한 후 마스킹 잉크를 칠했습니다.
② 드라이어로 말립니다.
③ 마스킹 잉크를 손으로 제거합니다.
④ 잘 안 떼어질 때는 러버 클리너로 떼어냅니다. 마스킹 잉크를 제거한 후에도 색이 변하지 않았습니다.

● 마스킹 잉크를 색을 칠하기 전에 스치듯이 칠해 두면, 그림에 강약의 효과를 줄 수 있어서 저는 자주 사용합니다.

리프팅
(색 닦아내기)

수채 물감의 특징은 색을 닦아낼 수 있다는 것입니다. 색을 닦아내는 방식은 크게 2종류로, 물감이 아직 마르지 않았을 때 닦는 것과 물감이 완전히 말랐을 때 닦는 것입니다. 어떤 방법들이 있는지 살펴보겠습니다.

1. 평붓(젖어 있음)

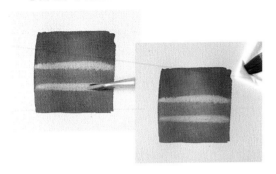

2. 멜라민 스펀지(말라 있음)

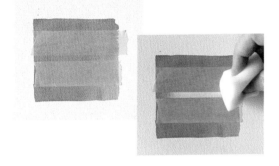

3. 티슈(젖어 있음)

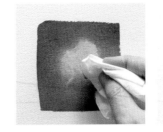 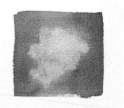

4. 멜라민 스펀지(젖어 있음)

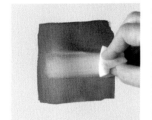 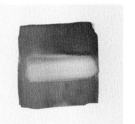

※멜라민 스펀지는 물을 적셔 사용합니다.

5. 붓 뒤쪽 등 단단한 것(젖어 있음)

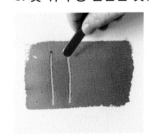 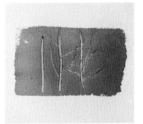

비닐랩

붓으로 나무를 그리는 것은 터치가 다 몰리기 쉬워 초보자에게는 어렵습니다. 그때 비닐랩을 이용하면 붓으로는 그릴 수 없는 복잡한 형태(터치)를 그릴 수 있습니다.

이미지를 그림으로 만들기
전사와 밑그림

그림을 그리기 전에 사전 준비로, 우선 그리고 싶은 그림의 이미지나 구도를 만들고, 연필로 밑그림(데생)을 그립니다.
밑그림의 전사에 대해서도 소개합니다.

저는 오리지널 작품을 만들 때, 한 장의 사진을 그대로 그리는 일은 거의 없습니다. 자신의 이미지에 맞는 그림을 그리기 위해 여러 장의 사진을 데생하면서, 하나의 구도를 만들어 나갑니다. 구도와 색은 각각 다른 자료를 참고해 그립니다. 그리기 전에 색의 이미지를 다른 종이에 견본삼아 그리기도 하지만, 그리기 시작하면 최초의 이미지가 바뀌어 버리는 경우가 자주 있습니다. 수채화는 그릴 때마다 살아 있는 생물처럼 변하기 때문입니다.

밑그림을 전사하기 위한 자작 연필 먹지 만들기

① 트레이싱 페이퍼를 가능한 진한 연필(2B~6B) 등으로 칠합니다.

② 다 칠했으면 연필 가루를 티슈로 문질러 퍼트립니다.

③ 취향에 맞는 크기로 만들어 주십시오. B4 사이즈 정도가 쓰기 편할 겁니다.

④ 그림 밑에 먹지처럼 놓습니다.

⑤ 연필이나 볼펜 등으로 문질러 복사합니다.

⑥ 종이에 전사한 모습입니다.

⑦ 완성입니다.

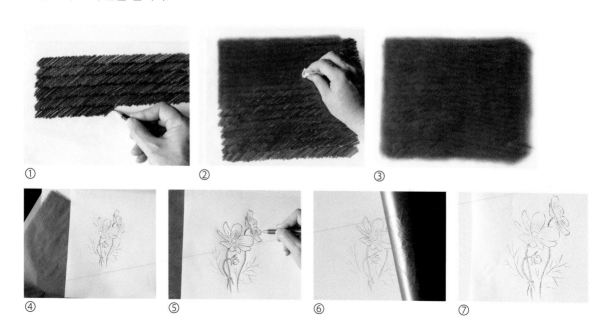

①　②　③

④　⑤　⑥　⑦

배접(용지 고정)하는 순서

수채화를 그릴 때는 색을 칠하기 전에 종이가 울지 않도록 반드시 물을 이용해 배접 작업을 합니다. 배접이란 종이를 물로 적신 판(나무 패널 등)에 붙여 뒤틀림을 방지하는 방법입니다.

도구를 준비합니다.

1. 나무 패널
2. 배경붓
3. 배접용 물테이프
4. 수채화 용지

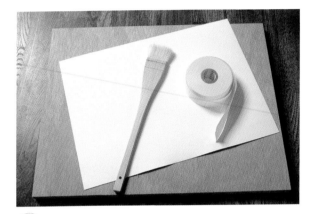

① 물통에 깨끗한 물을 준비해 둡니다.

② 배접용 테이프를 잘라 둡니다. 테이프는 종이보다 조금 길게 잘라 주십시오. 테이프를 빨리 붙이기 위해, 미리 종이 네 변의 길이에 맞춰 테이프를 잘라 둡니다(4개).

③ 나무 패널을 배경붓으로 적십니다.

④ 종이를 놓을 때, 판과 종이 사이에 최대한 공기가 들어가지 않도록 판을 물로 적셔 둡니다.

⑤ 판 위에 물에 적신 수채화 용지를 올려놓습니다. 종이 뒷면과 앞면에 충분히 물을 먹이고 패널 위에 놓습니다. 종이가 잘 펴질 때까지 3~5분 정도 기다린 후에 테이프를 붙입니다.

⑥ 네 변을 테이프로 고정합니다. 테이프를 붙일 때 테이프가 제대로 붙지 않았다 싶으면 그 위에 새로 테이프를 더 붙여 주십시오. 종이가 말랐을 때 테이프가 벗겨지는 경우가 있기 때문입니다. 배접이 끝난 후에는 종이를 충분히 말려야 합니다. 그런 다음 그림을 그려 주십시오.

⑦ 완성

PART 3
수채화 색채 수업
다채로운 색으로 꽃과 정물 그리기

수채화의 기본에 대해 충분히 살펴 보았으니, 이번에는 구체적인 그림 실습 수업에 들어가 봅시다.
우선 우리 주변에서 흔히 접할 수 있는 꽃과 정물을 모티브로 삼아 색을 다양하게 써 보도록 합시다.

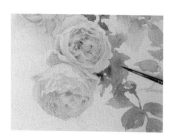

꽃 그리기　코스모스

Point !

그럼 웻 인 웻으로 꽃을 그려 봅시다. 꽃잎을 그릴 때 중요한 것은 물 조절입니다. 꽃잎에 색을 칠한 다음 그림자 선을 그릴 때는, 선이 너무 흐려지지 않도록 붓에서 물기를 조금씩 빼면서 그립니다.

[테마] 웻 인 웻으로 꽃 그리기

P26에서 설명한 기법을 사용합니다. 코스모스는 초보자라도 그리기 쉬운 모티브입니다. 웻 인 웻으로 적신 종이 위에 선명한 색을 올려 화사함을 표현합니다.

●사용한 물감

① 크림슨 레이크

② 그리니쉬 옐로우

③ 올리브 그린

④ 새도우 그린

⑤ 이미다졸론 레몬

⑥ 번트 엄버

● 사용한 붓

 둥근 붓(소)

● 사용한 종이

아르쉬(세목)

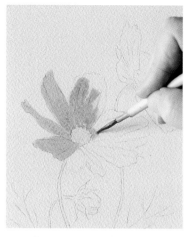

1 꽃 부분을 물로 칠한 다음, 연하게 희석한 크림슨 레이크를 칠합니다.

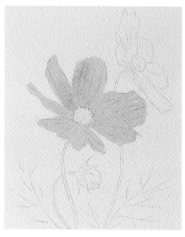

2 크림슨 레이크를 전체에 연하게 칠한 모습입니다.

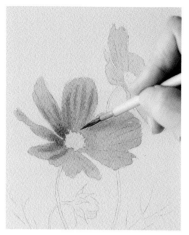

3 붓의 물기를 살짝 덜어내고, 크림슨 레이크를 아주 살짝 진하게 해 그림자를 칠합니다.

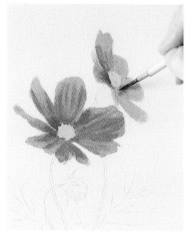

4 뒤쪽 꽃도 같은 방식으로 칠합니다.

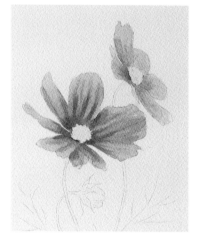

5 약간 진하게 한 크림슨 레이크를 칠합니다.

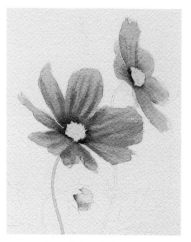

6 크림슨 레이크에 번트 엄버를 아주 약간 섞어, 심지 부분을 진하게 합니다.

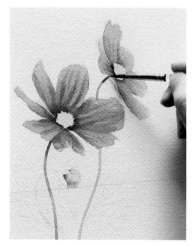

7 그리니쉬 옐로우를 줄기 부분에 연하게 칠하고, 그림자에 올리브 그린을 살짝 칠합니다.

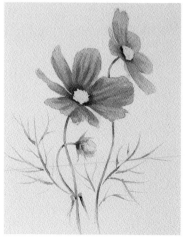

8 잎 부분은 섀도우 그린과 그리니쉬 옐로우를 섞은 팔레트 아래쪽 색으로 칠합니다.

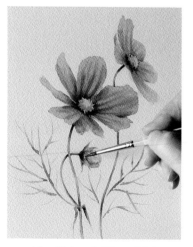

9 번트 엄버로 강약을 표현합니다. 심지 부분을 이미다졸론 레몬으로 칠했습니다.

정물 그리기 서양배

Point !

서양배는 칠한 색이 마를 때까지 물을 듬뿍 머금은 색으로 리듬감 있게 색을 더해 바림합니다. 처음에는 물을 잔뜩 묻히고, 마지막에는 물기를 덜어낸 진한 색으로 그림자를 칠합니다.

[테마] 웻 인 웻으로 과일 그리기

이번에는 정물을 그려 봅시다.
서양배의 그림자는 따뜻한 노란 색감인 퀴나크리돈 골드로 그려 표현합니다.

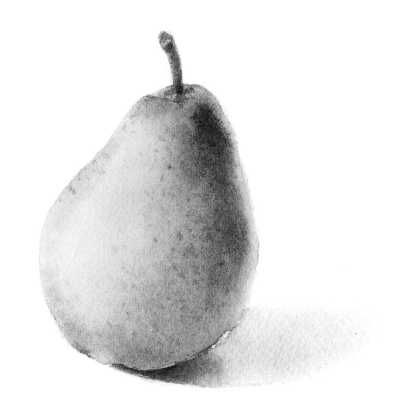

● 사용한 물감

① 이미다졸론 레몬

② 퀴나크리돈 골드

③ 피콕 블루

④ 번트 엄버

⑤ 섀도우 그린

①

② ⑤

②+③

②+③+⑤

● 사용한 붓

둥근 붓(소)

채색붓

● 그 외의 도구

드라이어

● 사용한 종이

아르쉬(세목)

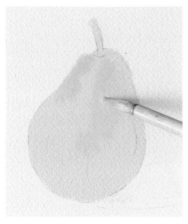

1 배 부분을 물로 칠한 다음 이미다졸론 레몬을 연하게 칠합니다.

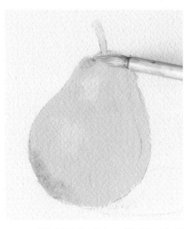

2 피콕 블루에 퀴나크리돈 골드를 섞은 팔레트 아래쪽(②+③) 색을 연하게 칠합니다.

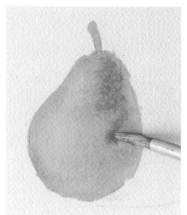

3 퀴나크리돈 골드를 연하게 녹여 서서히 입체감을 표현해 나갑니다.

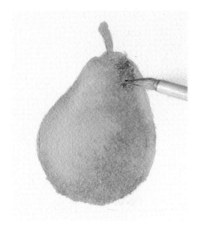

4 피콕 블루와 퀴나크리돈 골드를 섞은 팔레트 아래쪽(②+③) 색을 다시한 번 칠합니다.

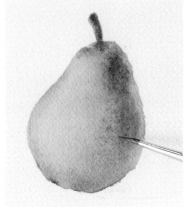

5 4의 그린에 번트 엄버를 살짝 섞어 그림자를 만듭니다.

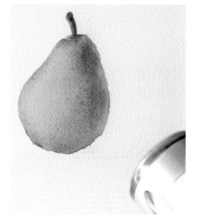

6 드라이어로 말립니다.

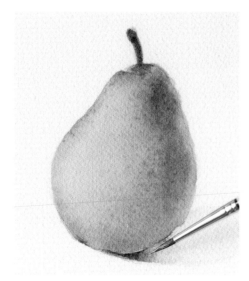

7 번트 엄버에 피콕 블루를 약간 섞은 색으로 그림자를 그립니다.

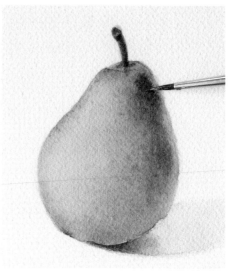

8 퀴나크리돈 골드, 피콕 블루, 섀도우 그린을 조금씩 넣은 팔레트 아래(②+③+⑤) 색으로 강약을 줍니다.

꽃 그리기　나팔꽃

Point !

꽃잎의 흐름을 표현하기 위해 빗살 붓을 사용합니다. 처음에는 색을 연하게 칠하고, 군데군데 공간을 남기면서 색을 진하게 칠해 나갑니다. 빗살 붓을 이용한 선 모양 터치로 입체감을 냅니다.

[테마] 파랑 계통의 색을 이용해 꽃잎을 그린다. 나팔꽃의 청초함을 표현

나팔꽃의 선명한 색을 끌어낼 수 있는 색 효과를 익혀 봅시다.
붓놀림에 의한 꽃잎 표현에 대해서도 배워보겠습니다.

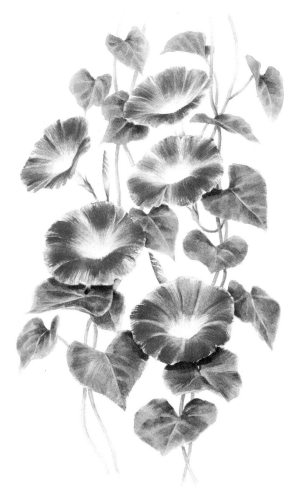

●사용한 물감

① 세루리안 블루
② 울트라마린 딥
③ 퍼머넌트 바이올렛

④ 퀴나크리돈 골드
⑤ 번트 엄버
⑥ 피콕 블루

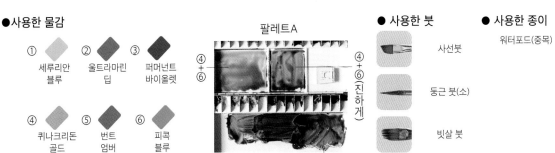

팔레트A

④+⑥

④+⑥(진하게)

④+⑤+⑥

● 사용한 붓

사선붓

둥근 붓(소)

빗살 붓

● 사용한 종이

워터포드(중목)

팔레트B

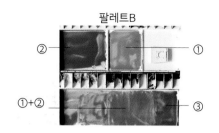

①, ②, ③은 연하게
녹입니다.
①+②는 진하게 녹
입니다.

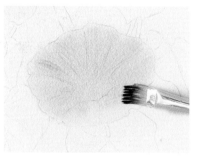

1 밑그림을 준비합니다.

2 나팔꽃의 꽃 부분에 물을 칠합니다.

3 빗살 붓을 이용해 세루리안 블루를
연하게 칠합니다.

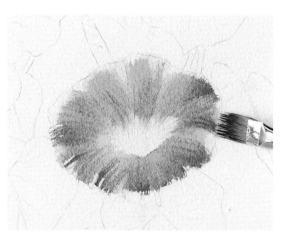

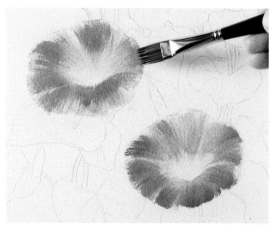

4 세루리안 블루를 조금씩 진하게 하며 칠해 나갑니다.

5 세루리안 블루에 울트라마린 딥을 섞은 팔레트B 아래(①
+②) 색으로 살짝 진하게 만듭니다.

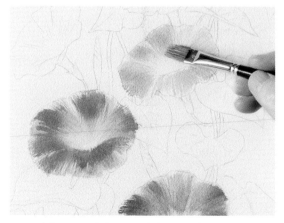

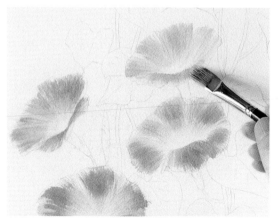

6 빗살 붓으로 터치를 두드러지게 만듭니다.

7 뒤쪽 꽃은 원근감을 표현하기 위해 연하게 그립니다.

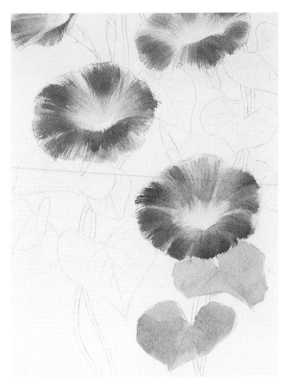

8 잎 부분을 퀴나크리돈 골드에 피콕 블루를 섞은 팔레트A 왼쪽 위(④+⑥)의 색으로 연하게 칠합니다.

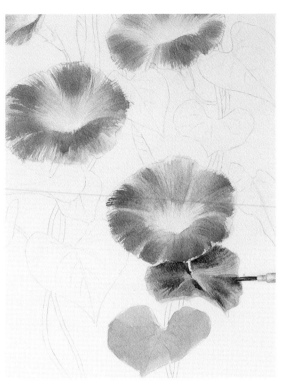

9 8의 색을 진하게 한 팔레트A 오른쪽 위(④+⑥ 진하게)의 색으로 잎의 엣지를 그렸습니다.

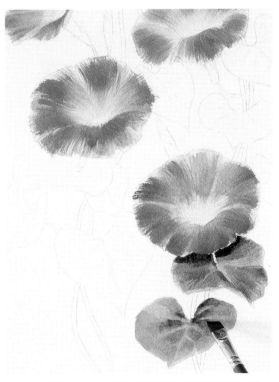

10 평붓으로 잎 전체를 조금씩 진하게 만들어 나갑니다.

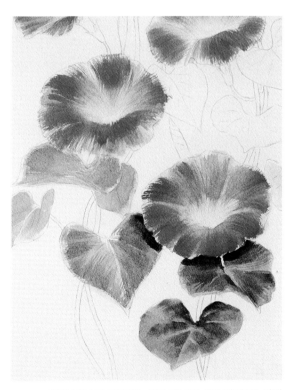

11 잎에 비친 꽃 그림자는 번트 엄버를 섞은 팔레트A 아래 (④+⑤+⑥) 색으로 진하게 칠합니다.

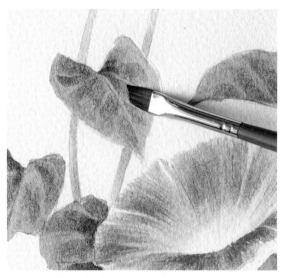

12 잎맥 쪽에 엣지를 표현하기 위해 평붓으로 면을 그립니다.

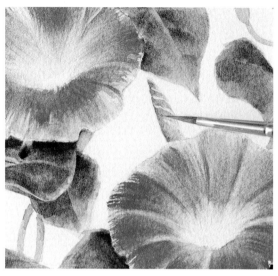

13 울트라마린 딥에 퍼머넌트 바이올렛을 섞은 팔레트B 오른쪽(③)의 색으로 꽃의 봉오리를 연하게 칠합니다.

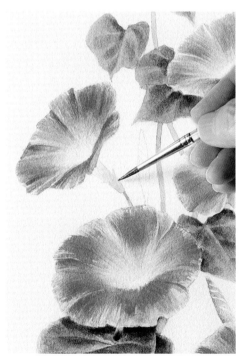

14 피콕 블루와 퀴나크리돈 골드를 섞은 팔레트 A 오른쪽 위(④+⑥ 진하게)를 연하게 녹인 색으로 그립니다.

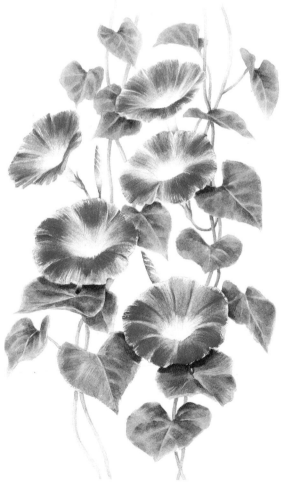

15 마지막으로 색채 변화를 표현하기 위해, 뒤쪽에 있는 나팔꽃 2송이에 퍼머넌트 바이올렛을 연하게 칠해 완성합니다.

꽃 그리기　마거리트 (marguerite)

Point !

꽃을 그릴 때, 형태가 단조로워지지 않도록 꽃의 방향을 바꿔 움직임을 표현합니다. 또, 봉오리를 그리면 변화가 드러납니다. 배경은 꽃의 색과 같은 계통의 색을 사용해 통일감을 나타냅니다.

[테마] **노랑 계통의 색을 사용해 입체감이 있는 꽃 그리기**

노랑 마거리트를 모티브로, 배색과 색 효과를 배워 봅시다.
꽃을 표현하기 위해서는 꽃잎의 입체감을 나타내는 것도 중요한 요소입니다.

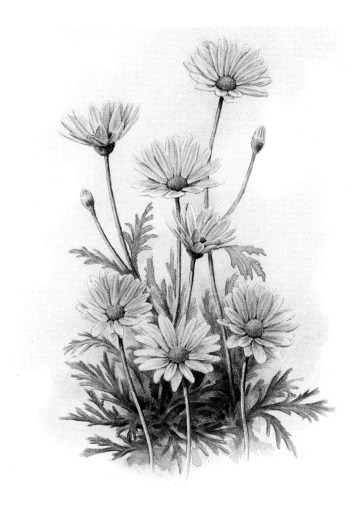

●**사용한 물감**

①
이미다졸론
레몬

②
브릴리언트
오렌지

③
퀴나크리돈
골드

④
피콕 블루

⑤
죤
브릴리언트

⑥
코발트
터키쉬 라이트

⑦ 번트 엄버

팔레트A

⑤+⑥(연하게)

● **사용한 붓**

 둥근 붓(소)

 둥근 붓(대)

●그 외의 도구

 마스킹 잉크

● **사용한 종이**

아르쉬(세목)

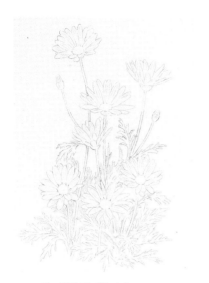

1 밑그림을 준비합니다.

2 꽃과 줄기에 마스킹을 했습니다.

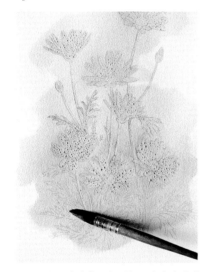

3 존 브릴리언트와 코발트 터키쉬 라이트를 섞은 팔레트A를 만들고, 배경에 칠합니다.

4 퀴나크리돈 골드와 피콕 블루를 섞은 팔레트B 왼쪽 아래(③+④) 색으로 아래 부분을 연하게 칠합니다.

팔레트B

③+④
(연하게)

③+④
(더 연하게)

5 ③+④+⑦
같은 비율로 섞습니다.

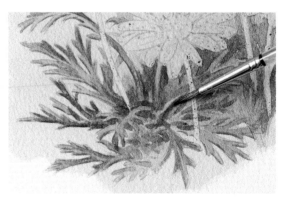

6 팔레트B 위의 색에 번트 엄버를 조금 섞어 그림자를 그립니다.

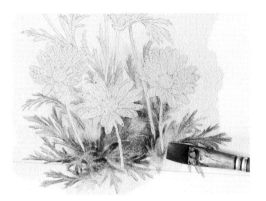

7 그림자를 너무 강하게 그린 부분을 물을 묻힌 붓으로 제거합니다.

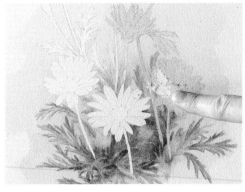

8 마스킹 잉크를 벗겨냅니다.

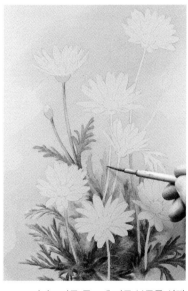

9 퀴나크리돈 골드에 피콕 블루를 살짝 섞은 팔레트B 오른쪽 위(③+④ 연하게)의 색으로 줄기 부분을 그려 나갑니다.

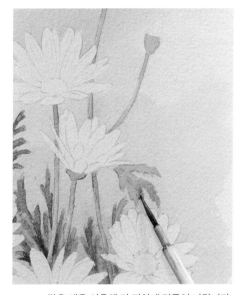

10 같은 색을 이용해 더 진하게 만들어 나갑니다.

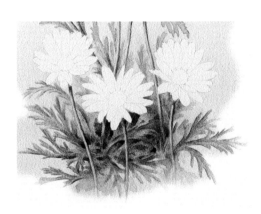

11 아래쪽 꽃 심지가 짧으므로, 면상필에 물을 묻혀 칠한 후 티슈로 강하게 문질러 색을 닦아냅니다.

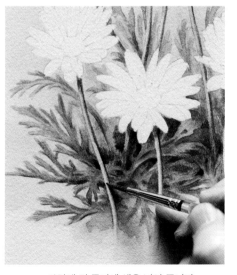

12 하얗게 된 줄기에 색을 넣어 줍니다.

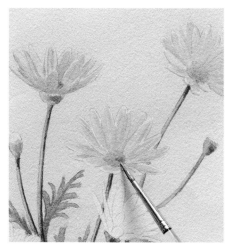

13 이미다졸론 레몬을 연하게 칠한 곳에 퀴나크리돈 골드를 약간 섞어 입체감을 나타냅니다.

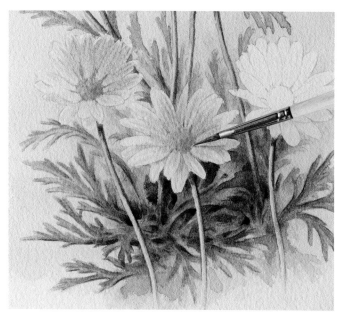

14 브릴리언트 오렌지를 중심 부분에 칠해나갑니다.

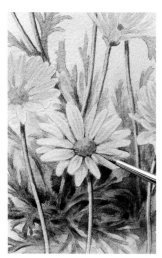

15 브릴리언트 오렌지에 번트 엄버를 살짝 섞어 강약을 표현해 나갑니다.

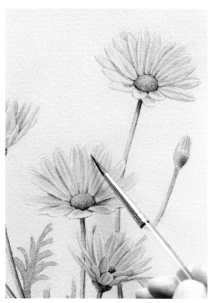

16 마스킹 때문에 너무 하얗게 된 부분에 색을 추가하며 조정합니다.

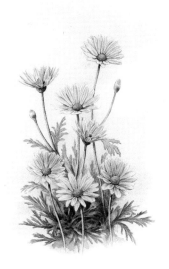

17 완성입니다.

꽃 그리기 꽃 화환

[테마] 웻 인 웻으로 삼원색의 그레이톤 사용법 마스터하기

복잡한 그레이톤 색조로 아름다운 화환 그림을 그릴 수 있습니다.
웻 인 웻은 물의 양을 적게 합시다.

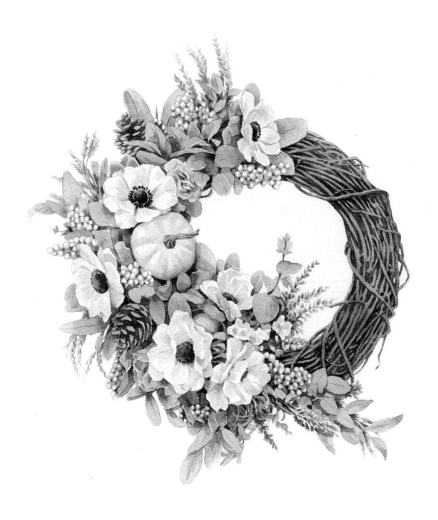

● 사용한 물감

①
울트라마린
딥

②
크림슨
레이크

③
이미다졸론
레몬

● 사용한 붓

 둥근 붓(소)

● 사용한 종이

워터포드(중목)

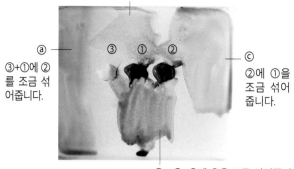

팔레트A

ⓑ　③에 ①을 조금 섞어줍니다.

ⓐ ──　③+①에 ②를 조금 섞어줍니다.

ⓒ ──　②에 ①을 조금 섞어줍니다.

③　①　②

ⓓ　①+②에 ③을 조금 섞어줍니다.

2　그레이를 만들 때는 울트라마린 딥과 크림슨 레이크를 연하게 녹이고, 다음으로 이미다졸론 레몬을 조금씩 더해 나갑니다.

1　밑그림을 준비합니다.

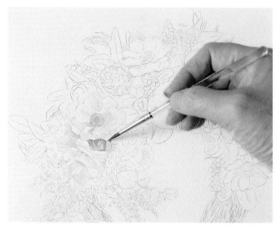

3　울트라마린 딥, 크림슨 레이크, 이미다졸론 레몬을 연하게 녹인 팔레트A의 왼쪽 ⓐ 색으로 칠합니다.

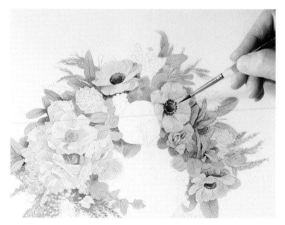

5　팔레트A의 아래쪽 ⓓ 색으로 진하게 칠해 나갑니다.

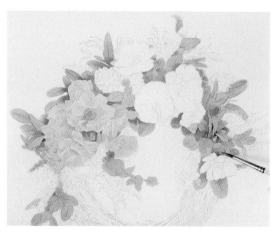

4　팔레트A의 ⓐⓑⓒ 색으로 전체를 칠해 나갑니다.

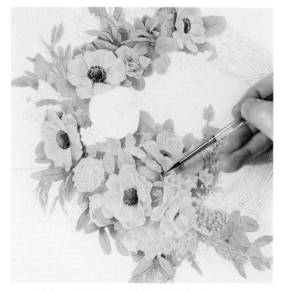

6　팔레트A의 ⓓ 색으로 세부를 칠해 나갑니다.

팔레트B

ⓔ ————————————— ⓕ

ⓖ

7 진한 검정을 만들 때는 울트라마린 딥
과 크림슨 레이크를 진하게 녹이고, 다
음으로 이미다졸론 레몬을 조금씩 더
해 나갑니다.

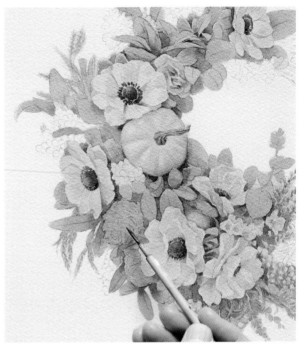

8 크림슨 레이크, 이미다졸론 레몬, 울트라마린 딥을 섞은 팔레
트B의 ⓕ색으로 솔방울을 칠합니다.

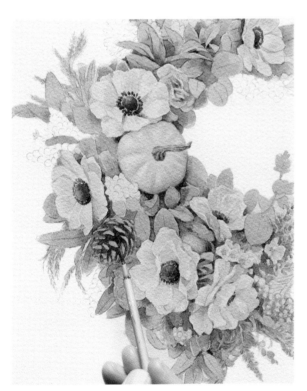

9 팔레트B의 ⓖ 색을 세부에 칠해 나갑니다.

10 팔레트B의 밝은 ⓔ 색을 칠해 나갑니다.

11 팔레트B의 ⓖ 색을 칠해 나갑니다.

팔레트C

ⓘ 이미다졸론 레몬과 울트라
마린 딥으로 진한 그린을
만들고, 크림슨 레이크를
섞습니다.

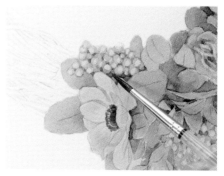

12 ⓗ 이미다졸론 레몬과 울트라마린 딥으로 그린을 만들고, 크림슨 레이크를 조금 섞습니다.

13 울트라마린 딥과 이미다졸론 레몬에 크림슨 레이크를 조금 섞어 만든 팔레트C의 차분한 ⓗ 색으로 잎 부분을 그립니다.

14 팔레트B의 ⓕ 색으로 토대 전체를 칠해 나갑니다.

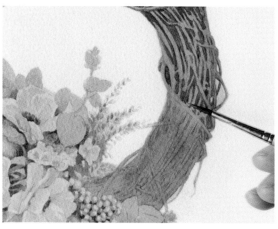

15 팔레트B의 아래쪽 진한 ⓖ 색으로 그림자를 그립니다.

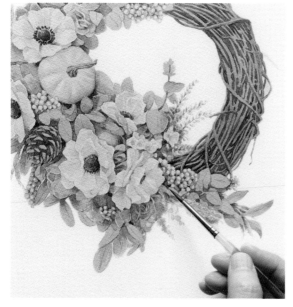

16 마지막으로 전체적으로 세부를 다듬어 나갑니다.

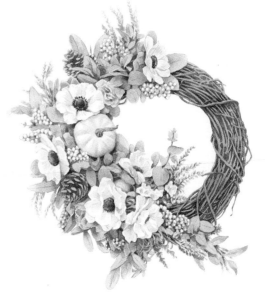

17 완성입니다.

Lesson 6

성물 그리기 포도

[테마] 차분한 삼원색을 이용해 입체감 있는 과일 그리기

이번에는 과일에 도전해 봅시다.
포도 열매 한 알 한 알을 붉은 느낌이 있는 복잡한 바이올렛 색을 구사해 그립니다.

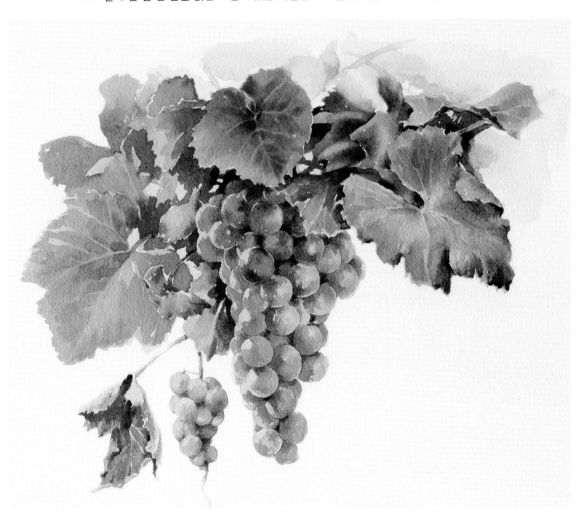

● 사용한 물감

① 울트라마린 딥

② 크림슨 레이크

③ 퀴나크리돈 골드

④ 피콕 블루

⑤ 올리브 그린

⑥ 섀도우 그린

● 사용한 붓

 둥근 붓(소)

 채색붓

 사선붓

● 그 외의 도구

티슈

● 사용한 종이

워터포드(중목)

팔레트A ⓒ ①과 ③을 섞습니다.

ⓐ ③에 ②를 조금 섞습니다.

ⓑ ①과 ②와 ③을 진하게 섞습니다.

1 포도는 삼원색으로 그렸습니다. 우선 물을 듬뿍 사용해 연하게 그리고, 조금씩 물기를 제거해 진하게 만들어 갑니다.

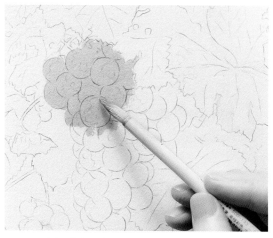

2 크림슨 레이크에 울트라마린 딥을 더해 연하게 한 팔레트A의 ⓐ색으로 그립니다.

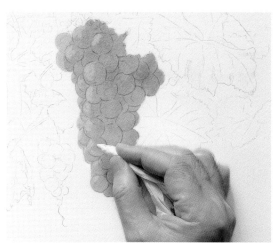

3 2를 서서히 진하게 만들면서 포도 전체에 색을 칠한 후, 티슈로 색을 살짝 닦아냅니다.

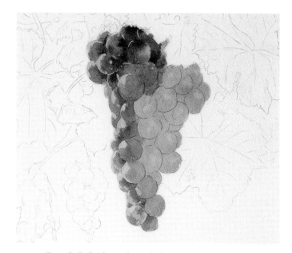

4 울트라마린 딥, 크림슨 레이크, 퀴나크리돈 골드를 섞은 진한 색(팔레트A의 ⓑ)를 칠했습니다.

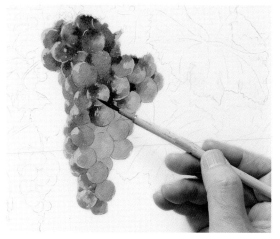

5 붓을 가로로 들고 포도의 면을 조금 문지른 모습입니다. 포도의 아래쪽은 퀴나크리돈 골드를 섞어 노랑 색감을 낸 팔레트A의 ⓒ 색으로 칠합니다.

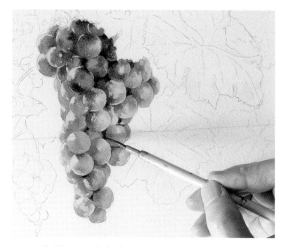

6 엣지를 표현하기 위해 포도의 그림자를 팔레트A의 ⓑ색으로 진하게 만듭니다.

팔레트B

ⓐ
ⓑ
ⓒ ③+④+⑤
ⓓ ③+④+⑥

7

8 피콕 블루에 퀴나크리돈 골드를 섞은 팔레트B의 ⓐ색
으로 잎을 그려 나갑니다.

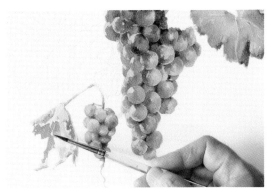

9 크림슨 레이크에 울트라마린 딥을 조금 더해, 말라버린
잎의 베이스를 칠합니다. 그 후 올리브 그린으로 그림
자를 그립니다.

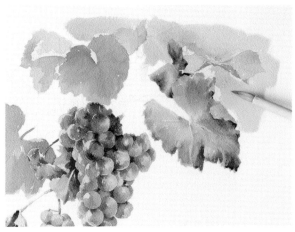

10 팔레트B 위쪽의 ⓑ 색으로 만든 그린을 연하게 녹여 배경
에 칠합니다.

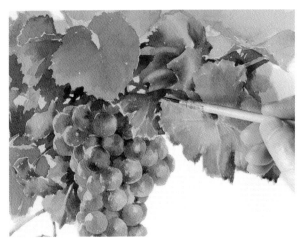

11 피콕 블루, 퀴나크리돈 골드, 올리브 그린을 섞은 팔레트B
의 ⓒ 색으로 그림자를 칠합니다.

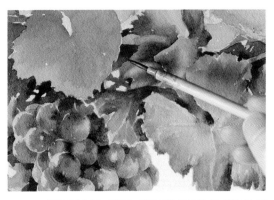

12 뒤로 갈수록 그림자 색을 팔레트B의 ⓒ 색으로 진
하게 만듭니다.

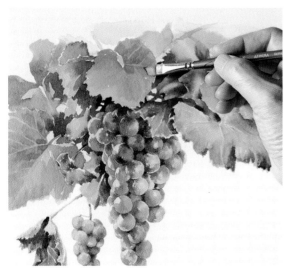

13 팔레트B의 ⓐ의 색에 섀도우 그린을 섞은 ⓓ 색을 연하게 녹여 평붓을 이용해 터치합니다.

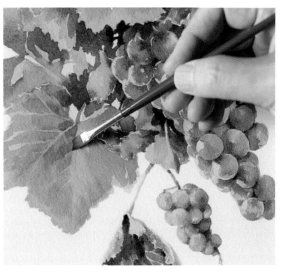

14 피콕 블루와 퀴나크리돈 골드를 섞은 그린에 올리브 그린을 더해 팔레트B의 ⓒ색으로 잎맥을 그립니다.

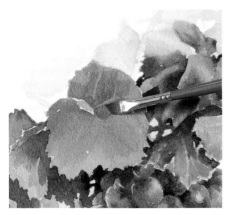

15 팔레트B의 ⓓ 색으로 조금씩 진하게 만들어 갑니다.

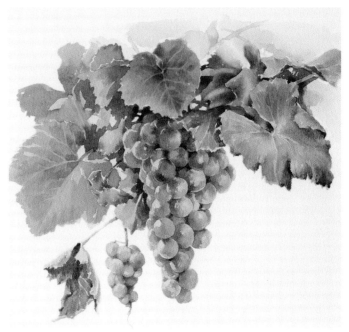

16 완성입니다.

꽃 그리기 장미

Point !

꽃을 그릴 때 중요한 것은 얇은 꽃잎을 표현하는 것인데, 포인트는 꽃잎의 엣지에 종이의 흰색을 조금 남겨두고 그리는 것입니다. 또, 꽃의 중심으로 갈수록 빨간색을 더 강하게 칠합니다.

[테마] 아름다운 그림자로 하얀 장미를 한 잎 한 잎 정성껏 그리기

꽃 모티브 중 가장 인기가 높은 장미를 그려 봅시다.
부드러운 터치와 색이 장미꽃의 화려함을 표현하는 열쇠입니다.

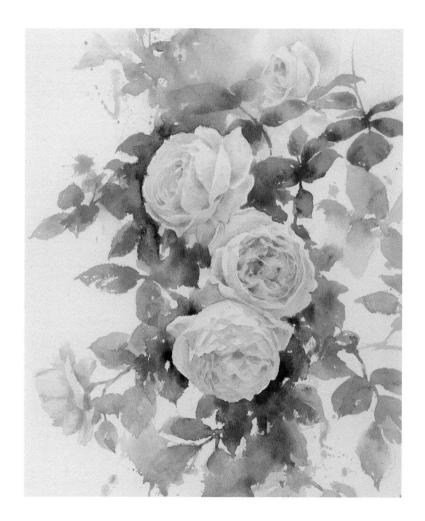

● 사용한 물감

 ① 올리브 그린
 ② 피콕 블루
 ③ 세루리안 블루
 ④ 번트 엄버
 ⑤ 이미다졸론 레몬

 ⑥ 오페라
 ⑦ 브릴리언트 오렌지
 ⑧ 퍼머넌트 바이올렛
 ⑨ 라벤더

● 사용한 붓

 채색붓

 둥근 붓(소)

● 사용한 종이

아르쉬(세목)

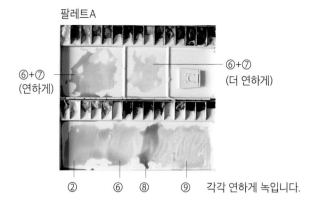

팔레트A

⑥+⑦
(연하게)

⑥+⑦
(더 연하게)

② ⑥ ⑧ ⑨ 각각 연하게 녹입니다.

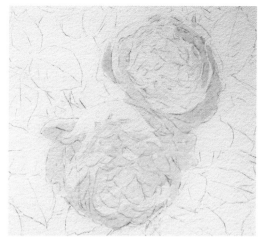

1 팔레트A의 피콕 블루, 오페라, 퍼머넌트 바이올렛, 라
벤더로 연하게 칠합니다.

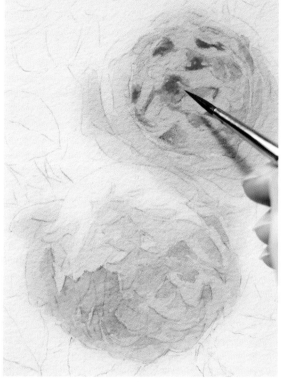

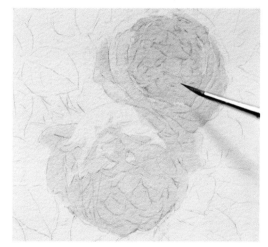

2 팔레트A의 브릴리언트 오렌지와 오페라를 섞은 색
(⑥+⑦ 연하게)로 연하게 칠해 나갑니다.

3 팔레트A(⑥+⑦)의 색을 진하게 만들어 중심에 칠해 나갑니
다.

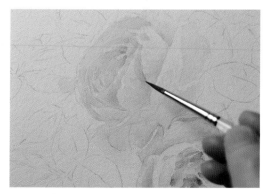

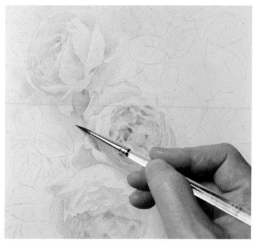

4 퍼머넌트 바이올렛을 연하게 칠합니다.

5 꽃 주변에 피콕 블루를 연하게 칠했습니다.

팔레트B ── ①+②(연하게)

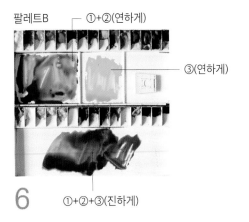

③(연하게)

6 ①+②+③(진하게)

7 팔레트B의 올리브 그린과 피콕 블루를 섞은 색(①+②)로 잎을 그려 나갑니다.

8 세루리안 블루를 칠합니다.

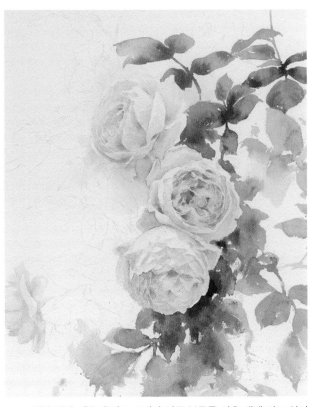

9 잎의 진한 색은 올리브 그린과 피콕 블루를 섞은 색에 번트 엄버를 추가한 팔레트B(①+②+③)의 색입니다. 꽃이 단조로워지지 않도록 붓 터치로 강약을 표현해 나갑니다.

10 세루리안 블루를 ※스패터링으로 날렸습니다.

※스패터링(Spattering)
붓에 물기가 많은 물감을 묻히고, 손가락으로 튕기듯이 움직여 색을 날리는 것을 스페터링이라 합니다. 이때 주변에 색이 넓게 튀어버리는 경우가 있으므로, 익숙하지 않은 초보자 분들은 물감이 너무 많이 튀지 않도록 주변을 종이 등으로 커버해 주십시오.

11 팔레트B의 (①+②) 색을 연하게 칠한 후, 세루리안 블루를 칠했습니다.

12 팔레트B의 번트 엄버를 더한 색(①+②+③)으로 강약을 표현합니다.

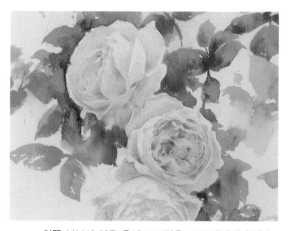

13 위쪽 부분의 잎은 올리브 그린을 조금 강하게 칠했습니다.

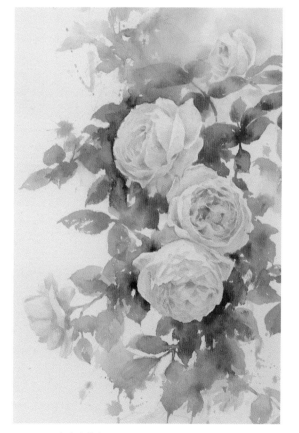

15 완성입니다.

14 뒤쪽 꽃은 살짝 희미한 느낌으로 그립니다.

Lesson 8

꽃 그리기 장미 우아한 이미지

[테마] 자신이 좋아하는 이미지의 색으로 오리지널리티를 드러내기

저는 보라색을 자주 사용합니다. 보라는 주로 우아한 색이라 불리며, 사람들의 마음을 편안하게 해주는 고귀한 색으로 알려져 있습니다. 보라는 파랑과 빨강을 섞으면 만들 수 있습니다. 어떻게 섞느냐에 따라 적자색이 되기도 하고, 청자색이 되기도 합니다. 또 번트 엄버나 그레이를 추가하면 채도가 떨어져 다크한 보라 색감이 됩니다. 보라에 흰색을 더하면 파스텔 컬러처럼 부드러운 색이 됩니다. 시판 중인 보라색 중 흰색이 들어간 라벤더나 라일락은 제가 자주 사용하는 색입니다. 그림을 그릴 때는 그 물체의 색을 본 그대로만 그리는 것이 아니라, 자신이 좋아하는 이미지의 색으로 오리지널리티(자신만의 것)를 드러내면 좋을 것입니다.

1 세루리안 블루를 연하게 칠합니다.

2 이미다졸론 레몬과 오페라를 섞은 색을 칠합니다.

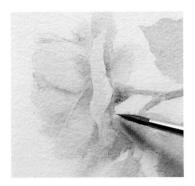

3 오페라를 진하게 칠해 강약을 표현합니다.

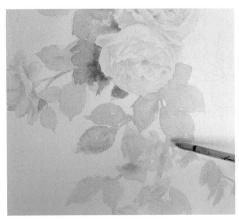

4 퍼머넌트 바이올렛 위에 세루리안 블루를 더했습니다.

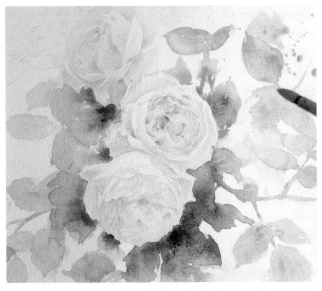

5 스패터링(P58 참조)으로 연하게 녹인 퍼머넌트 바이올렛을 뿌렸습니다.

● 사용한 종이

아르쉬(세목)

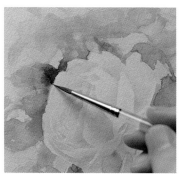

6 올리브 그린을 진하게 해 강약을 표현합니다.

7 스패터링으로 세루리안 블루를 뿌립니다.

8 배경에 라일락으로 바림 효과를 주었습니다.

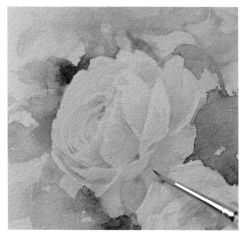

9 꽃 그림자에 연하게 녹인 퍼머넌트 바이올렛을 더했습니다.

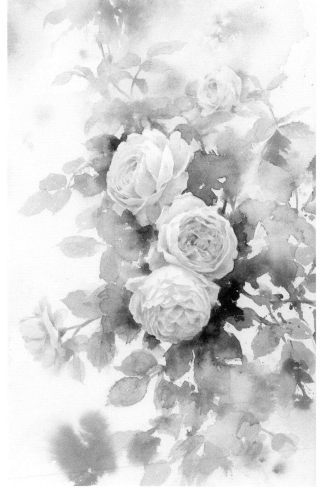

11 완성입니다.

10 뒤쪽 꽃의 중심을 오페라로 진하게 합니다.

꽃 그리기 장미와 티 컵

Point !

티 컵의 수면에 비친 그림자 상부의 엣지는 아주 살짝 바림해 그리며, 아래쪽은 확실하게 그립니다. 이렇게 강약을 조절하면 리얼리티를 연출할 수 있습니다.

[테마] 번짐과 바림 기법. 우아한 색을 사용해 그리기

꽃과 정물을 조합한 어레인지 패턴에 도전해 봅시다.
번짐과 바림 기법을 이용하면 표현력 있는 그림을 만들 수 있습니다.

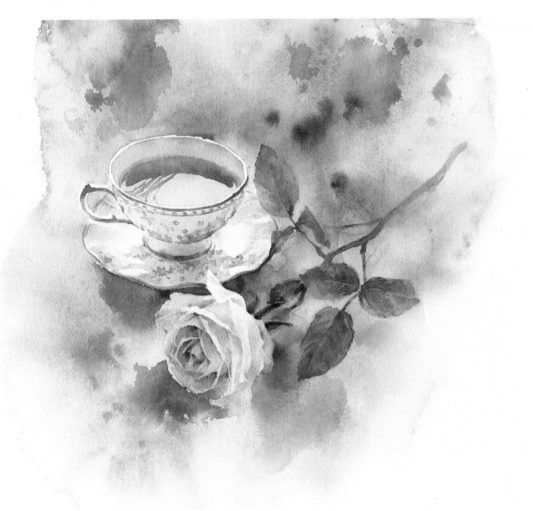

● 사용한 물감

① 울트라마린 딥	② 오페라	③ 올리브 그린	④ 섀도우 그린	⑤ 그리니쉬 엘로우	
⑥ 퍼머넌트 바이올렛	⑦ 마스 바이올렛	⑧ 라벤더	⑨ 라일락	⑩ 크림슨 레이크	

● 사용한 붓

 둥근 붓(소)

 면상필

● 사용한 종이

아르쉬(세목)

팔레트A

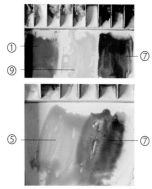

1

2 배경에 물을 칠하고, 팔레트A의 울트라 마린 딥, 마스 바이올렛, 라일락으로 번짐 효과를 냈습니다.

3 꽃에 오페라 색을 칠했습니다.

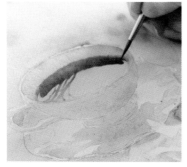

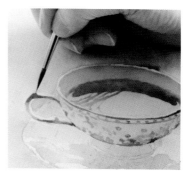

4 마스 바이올렛으로 컵 안의 그림자를 그립니다. 그림자 위의 엣지는 약간 바림 효과를 주어 그립니다.

5 장미와 티 컵의 전체 모습입니다.

6 손잡이를 그리니쉬 옐로우와 마스 바이올렛(팔레트B)으로 그립니다.

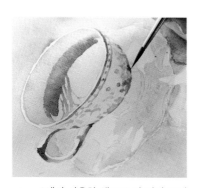
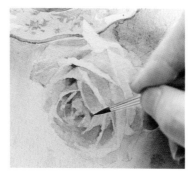
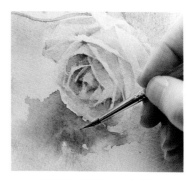

7 6에서 사용한 색으로 티 컵의 무늬를 그립니다.

8 꽃의 그림자를 크림슨 레이크로 그립니다.

9 그림자를 퍼머넌트 바이올렛으로 칠한 후, 라벤더를 칠합니다.

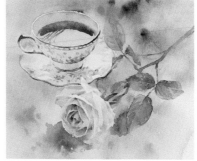

10 라벤더로 번짐 효과를 주었습니다.

11 완성입니다.

Lesson 10

꽃 그리기　모란

[테마] 4가지 색으로 강한 색채를 만들어 그리기

꽃을 그리는 수업의 마지막은 모란에 도전해 봅시다.
평붓의 바림 효과를 이용해 아름다운 그러데이션을 그립니다.

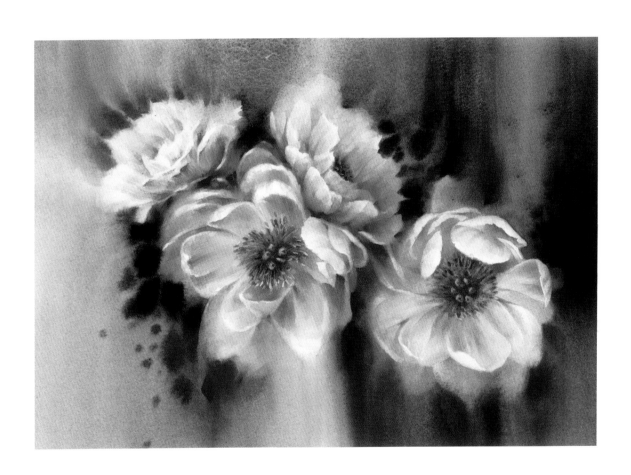

● 사용한 물감

① 울트라마린 딥　② 크림슨 레이크

③ 오페라　④ 이미다졸론 레몬

팔레트A

ⓐ

④　③　②

ⓑ

(①+②+④)　①

● 사용한 붓

배경붓

평붓(중)

둥근 붓(소)

면상필

● 그 외의 도구

마스킹 잉크

● 사용한 종이

아르쉬(세목)

1 밑그림을 준비합니다.

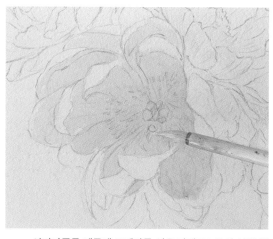

2 이미다졸론 레몬에 오페라를 섞은 팔레트A ⓐ의 연한 색을 둥근 붓으로 칠합니다.

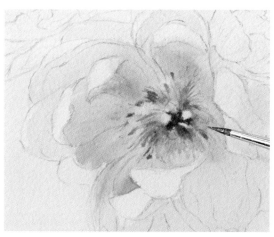

3 팔레트A의 ⓐ색에 크림슨 레이크를 조금씩 진하게 하면서 꽃의 심지를 그립니다.

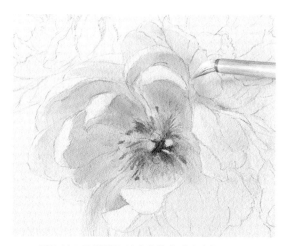

4 둥근 붓으로 꽃잎을 연하게 칠해 나갑니다.

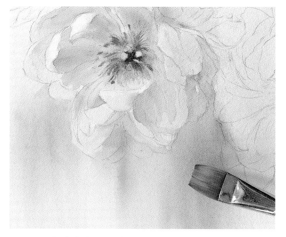

5 꽃의 배경에 물을 칠하고, 평붓으로 크림슨 레이크를 연하게 칠합니다.

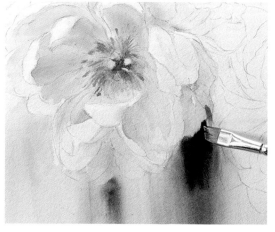

6 팔레트A의 아래쪽 진한 ⓑ색을 평붓으로 칠합니다.

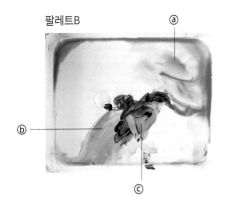

팔레트B

ⓐ

ⓑ

ⓒ

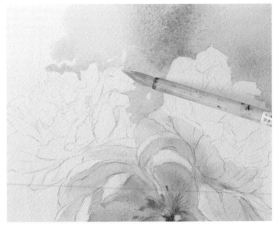

7 꽃 뒤쪽에 물을 바르고, 팔레트B의 울트라마린 딥을 ⓐ 의 색으로 칠해 나갑니다.

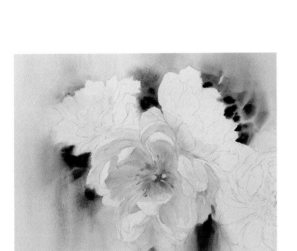

8 지금까지의 전체 모습입니다.

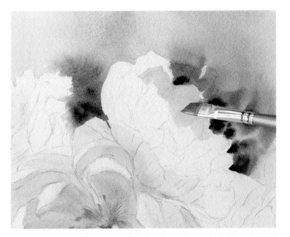

9 크림슨 레이크를 연하게 녹인 팔레트B의 ⓑ색으로 꽃잎 을 칠합니다.

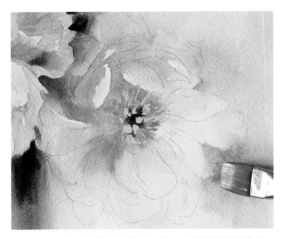

10 꽃의 배경에 물을 칠하고 울트라마린 딥을 더한 모 습입니다.

11 다시 한 번 배경붓으로 배경에 물을 바르고, 삼원색으 로 만든 팔레트B의 진한 색(ⓒ의 색)을 평붓으로 칠합 니다.

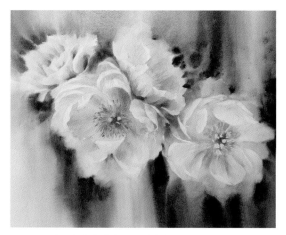

12 지금까지의 전체 모습입니다.

13 너무 하얀 꽃잎에는 크림슨 레이크를 연하게 녹인 색을 평붓으로 칠해 나갑니다.

14 꽃의 수술을 마스킹합니다.

15 마스킹한 후 주변을 어둡게 칠해 나갑니다.

16 전체적으로 강약을 주기 위해 오페라를 연하게 녹여 칠해 나갑니다.

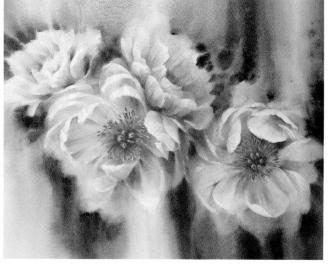

17 완성입니다.

비가 갠 오후

6월의 비가 갠 오후에 부드러운 햇빛이 비추는 모습을 이미지한 그림입니다.
맑은 공기를 표현하기 위해 산뜻하게 파랑 계열의 색으로 그렸습니다.
꽃을 그릴 때는 얇은 꽃잎을 표현하기 위해 엣지에 살짝 흰색을 남겨두는 것이 포인트입니다.

PART 4
수채화 색채 수업
3가지 색으로 그리는 사계절 풍경

이번에는 풍경 모티브에 도전해 보겠습니다.
3가지 색(삼원색)을 메인으로, 아름다운 자연
풍경을 계절별로 그려 봅시다.

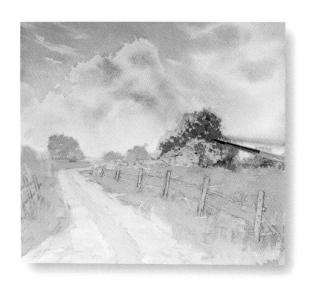

삼원색으로 그리기

봄·여름·가을·겨울

같은 장소의 풍경을 삼원색만을 이용해, 봄·여름·가을·겨울 네 계절을 그려봅시다.
사계절을 겪으며 변해 가는 경치를 색을 구별해 사용해 표현할 수 있습니다.

봄

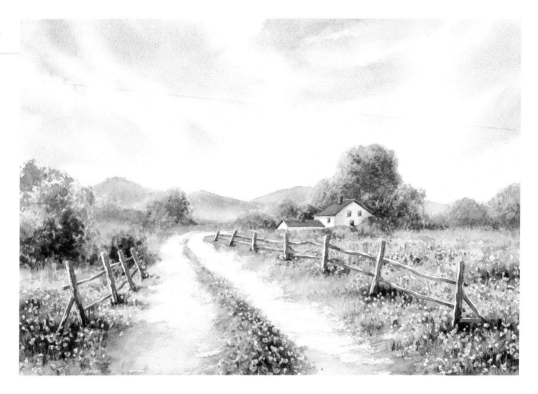

가을

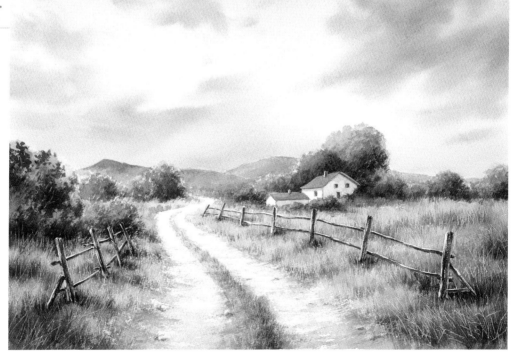

같은 삼원색이라도 사용하는 색이 다르기만 하면 전혀 다른 인상의 풍경이 되어, 사계절을 표현할
수 있습니다. 사계절을 그릴 때는 배경의 하늘색과 구름 모양을 의식하면서, 하늘에는 바람이 부는
것처럼 구름의 흐름을 그렸습니다.

여름

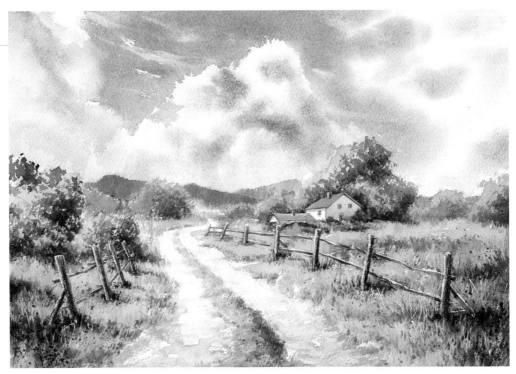

겨울

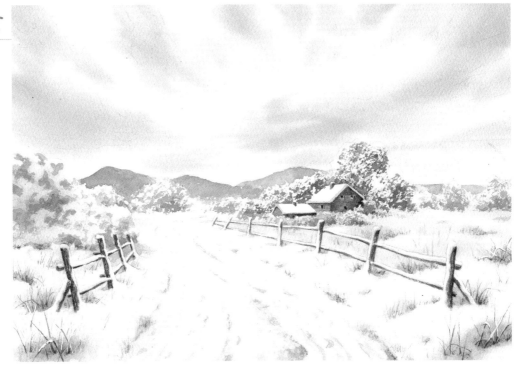

풍경 그리기 하늘과 구름 1

Point !

티슈를 단단하게 뭉쳐 구름의 엣지를 그리고, 손가락으로 가볍게 눌러 색을 빼 구름의 부드러움을 표현합니다. 화면이 젖어 있는 사이에 그리므로, 그리기 전에 단단하게 뭉친 티슈를 몇 개 정도 준비해 둡니다.

[테마] **파랑 계통의 색으로 하늘 표현하기**

먼저 자연 풍경을 그릴 때 빼놓을 수 없는 하늘과 구름을 그리는 법부터 배워보겠습니다.
붓 터치로 구름을 그리는 것은 어려우므로, 처음에는 티슈를 사용해 그립니다.

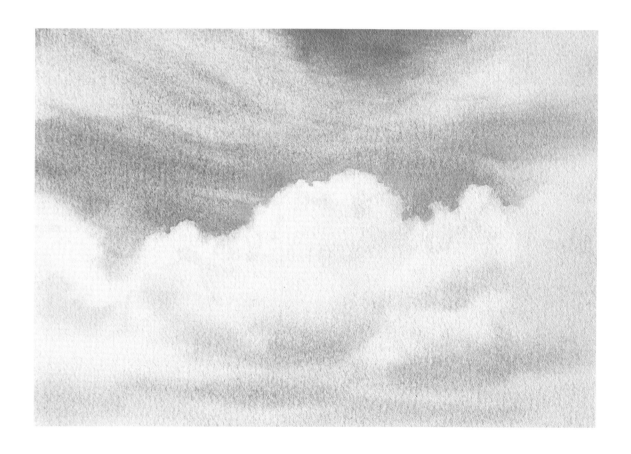

[하늘과 구름 1·2]

●사용한 물감

 ① 피콕 블루

 ② 세루리안 블루

팔레트A ②

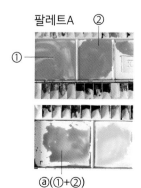
① →

ⓐ(①+②)

● 사용한 붓

배경붓

평붓

둥근 붓(소)

● 그 외의 도구

티슈

● 사용한 종이

아르쉬(세목)

1 종이를 적신 후, 피콕 블루에 세루리안 블루를 섞은 팔레트A의 ⓐ색을 칠합니다.

2 구름 모양을 의식하면서, 화면을 가볍게 문지르듯 부드러운 터치로 그립니다.

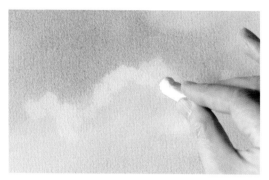

3 티슈로 구름의 엣지를 그립니다.

4 구름 부분에 티슈를 대고 손가락으로 눌러 구름의 부드러움을 나타냅니다.

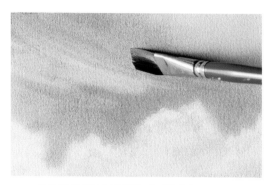

5 물에 적신 평붓으로 색을 제거합니다.

6 구름 아래쪽을 물에 적신 배경붓으로 칠합니다.

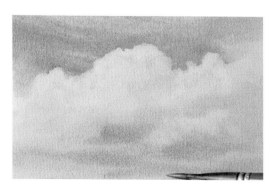

7 아래쪽 구름의 그림자를 그립니다.

8 완성입니다.

하늘과 구름 2

[테마] 하늘에 바람이 부는 듯한 분위기 만들기

하얀 구름과 파란 하늘. 심플한 소재이면서도 붓 사용법, 색 사용법에 따라 자연스러운 움직임이 있는 표현이 가능해집니다.

Point !

바람이 부는 이미지를 표현할 때는 하늘색이 아직 마르지 않았을 때, 물을 살짝 묻힌 사선붓(붓끝이 대각선으로 잘려 있다)으로 문지르듯 하늘색을 지워 흘러가는 듯한 구름을 표현합니다.

1 피콕 블루를 배경붓으로 연하게 칠합니다.

2 피콕 블루와 세루리안 블루를 섞은 색으로 터치를 넣습니다.

3 티슈로 색을 닦아내 구름의 윤곽을 만듭니다.

4 젖은 평붓으로 색을 닦아내 흘러가는 구름을 그립니다.

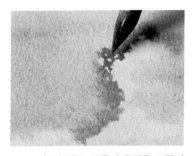

5 피콕 블루로 구름의 윤곽을 그립니다.

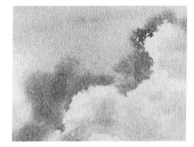

6 구름의 윤곽을 따라 피콕 블루를 칠해 나갑니다.

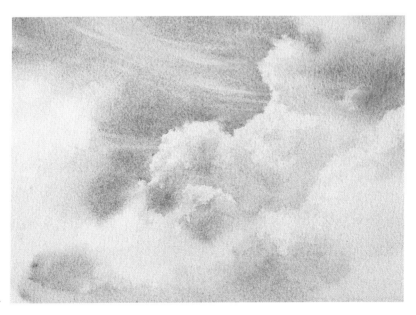

7

완성입니다.

아름다운 구름

[테마] **다양한 색으로 변화하는 빛의 구름 그리기**

선명한 삼원색을 이용한 웻 인 웻 그러데이션으로 구름의 아름다움을 표현합니다.

> 구름을 그릴 때 입체감을 표현하고자 한다면 구름의 엣지를 그립니다. 종이의 수분이 살짝 마르기 시작할 때 엣지를 그려 나갑니다. 아니면 일단 드라이어로 말린 후, 새로 엣지를 그리는 것도 좋을 겁니다.

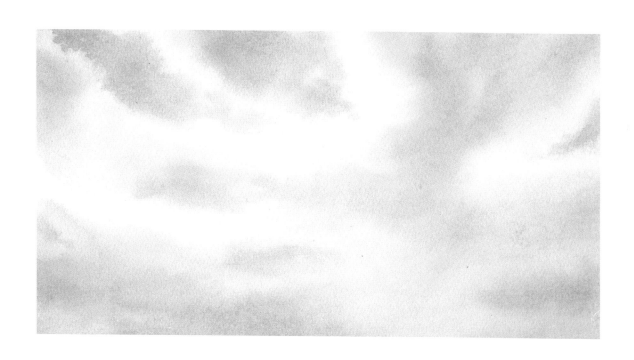

● 사용한 물감

① 피콕 블루 ② 오페라

③ 이미다졸론 레몬

ⓐ(①+②)

팔레트A 팔레트B ②

③

ⓑ(①+②) ①

● 사용한 붓

배경붓

평붓

둥근 붓(소)

채색붓

● 그 외의 도구

드라이어

목탄지우개

● 사용한 종이

워터포드(중목)

1 배경붓으로 전체에 물을 바릅니다.

2 이미다졸론 레몬에 오페라를 조금 더한 오렌지(팔레트 A의 ⓐ)를 만들어 칠합니다.

3 피콕 블루와 오페라로 바이올렛(팔레트A의 ⓑ)을 만들어 칠합니다.

4 아래쪽의 구름은 작게 그립니다.

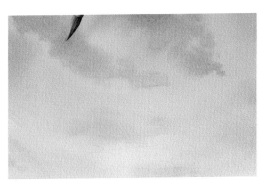

5 하늘에 피콕 블루를 칠했습니다.

6 드라이어로 말립니다.

7 밑그림의 연필선을 지우개로 지웁니다.

8 배경붓으로 전체에 물을 바른 후, 연하게 녹인 오페라를 칠해 완성합니다.

하늘과 구름(그레이톤)

[테마] 구름 그림자는 그레이를 이용한 강한 터치로

자연 본연의 색이 한층 짙어지는 계절, 여름. 그런 여름의 풍경을
이야기할 때 빼놓을 수 없는 것이 바로 하늘 높이 솟아오르는 소나
기구름(적란운)입니다.
선명하고 힘있는 터치로 구름에 입체감을 주어 표현합니다.

> ### Point !
> 구름을 그릴 때는 그림자부터 그립
> 니다. 전체에 물을 칠하는 것이 아니
> 라, 조금씩 물을 칠해 가면서 그립니
> 다. 또 연하게 녹인 그레이 색을 마
> 른 종이에 칠한 후, 물로 바림하는
> 경우도 있습니다.

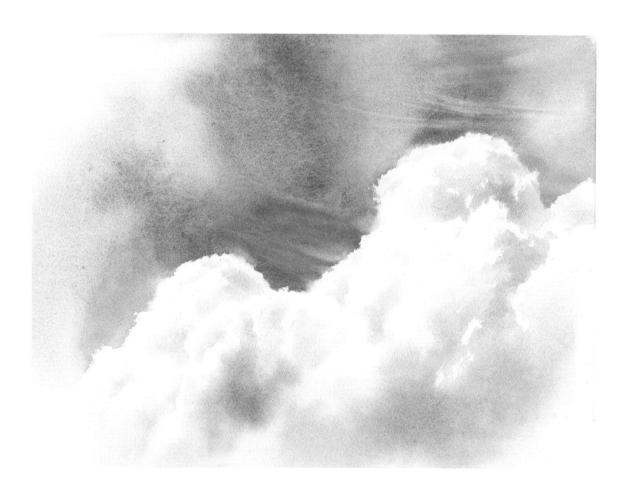

●사용한 물감

 ① 울트라마린 딥
 ② 카드뮴 레드 딥

 ③ 퀴나크리돈 골드

팔레트A ⓐ(①+②+③연하게)

ⓑ(①+②+③진하게)

● 사용한 붓

 배경붓

 둥근 붓(소)

● 사용한 종이

워터포드(중목)

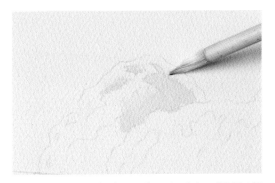

1 울트라마린 딥, 카드뮴 레드 딥, 퀴나크리돈 골드를 섞은 팔레트A의 ⓐ 그레이를 만들어 연하게 칠합니다.

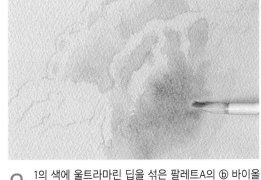

2 1의 색에 울트라마린 딥을 섞은 팔레트A의 ⓑ 바이올렛을 만들어 칠합니다.

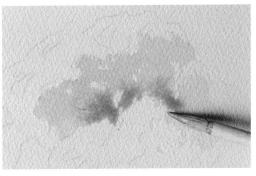

3 2가지 색을 진하게 하여 구름의 엣지를 표현합니다.

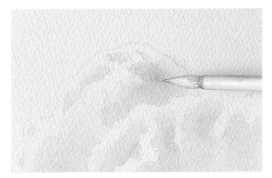

4 구름 한쪽에 포인트로 울트라마린 딥을 살짝 넣어줍니다.

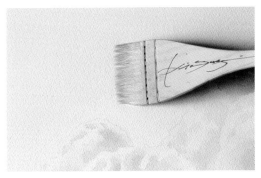

5 하늘 부분에 물을 칠합니다.

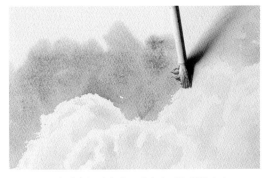

6 구름의 외곽을 따라 울트라마린 딥을 칠합니다.

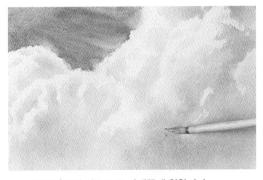

7 울트라마린 딥을 구름 아래쪽에 칠합니다.

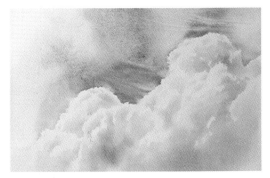

8 완성입니다.

배색을 바꿔 표현하는
하늘과 구름

아름다운 구름 2

존 브릴리언트에 오페라를 더해 연한 베이지를 만들어 구름에 칠했습니다.
그림자는 노랑 계통의 밝은 그레이를 사용했습니다.

하늘과 구름(그레이톤) 2

구름의 그림자에는 피콕 블루, 오페라, 이미다졸론 레몬 삼원색으로
그레이를 만들고, 여름 구름을 그렸습니다. 하늘은 피콕 블루입니다.

삼원색으로 그리기 · 풍경 봄

삼원색으로 밝은 구름을 그리고, 봄의 따스함을 나타내기 위해 전체를 노랑 계통의 색으로 그려 통일감을 줍니다. 또, 앞쪽에 그림자를 만들고, 노랑 계통의 파랑(피콕 블루)을 칠해 더욱 따뜻하게 표현했습니다.

[테마] 봄의 화사함과 따스함을 꽃과 색으로 표현하기

봄의 풍경에는 들판의 꽃들이나, 빛의 변화에 따라 다양한 색으로 바뀌는 하늘과 구름을 넣어 그려 봅시다.

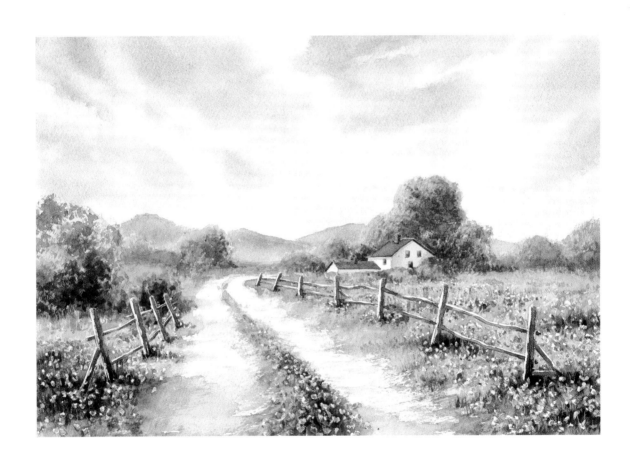

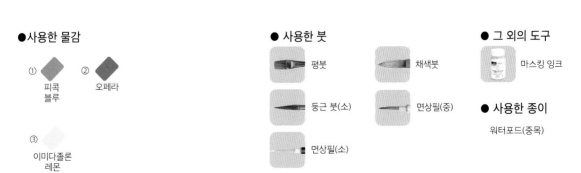

●사용한 물감

① 피콕 블루 ② 오페라

③ 이미다졸론 레몬

● 사용한 붓

평붓 채색붓

둥근 붓(소) 면상필(중)

면상필(소)

● 그 외의 도구

마스킹 잉크

● 사용한 종이

워터포드(중목)

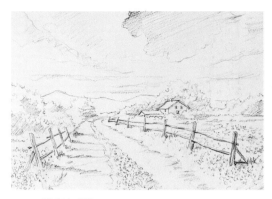

1 이미지 데생

②+③
물을 많이 사용해
연하게 녹입니다.

팔레트A

2 전체에 물을 바른 후, 이미다졸론 레몬에 오페라를
살짝 더한 팔레트A의 색으로 그립니다.

①+②
물을 많이 사용해
연하게 녹입니다.

팔레트B

3 피콕 블루와 오페라로 바이올렛을 만든 팔레트B의
색으로 그립니다.

①+②
물을 많이 사용
해 진하게 녹입
니다.

팔레트C

4 물기를 덜어낸 피콕 블루(팔레트C의 색)
로 하늘을 그립니다.

5 색이 마른 후, 연필선을 지웁니다.

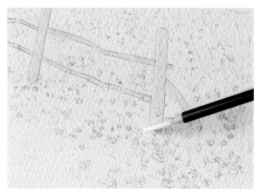

6 울타리와 꽃을 마스킹 잉크로 칠합니다.

팔레트D
①+③
물을 많이 사용해
연하게 녹입니다.

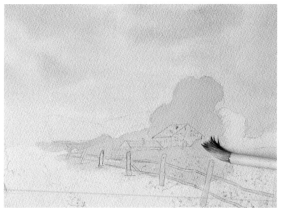

7 이미다졸론 레몬에 피콕 블루를 섞은 그린으로 칠합니다.

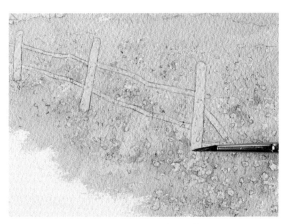

8 마스킹한 꽃 주변에 오페라를 칠합니다.

팔레트E
①+②+③
피콕 블루와 오페라를 섞고,
이미다졸론 레몬을 조금씩 더
합니다.

9 삼원색을 섞어 그린(팔레트E의 색 ①+②+③)을 만들고, 문지르듯이 나무를 칠합니다.

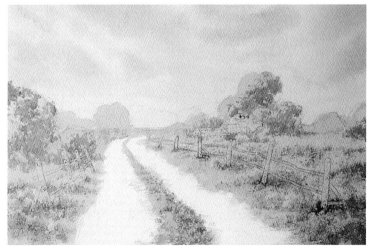

10 전체를 문지르듯 그린(팔레트E의 색)을 칠해 나갑니다.

팔레트F

①+②+③

피콕 블루와 이미다졸론 레
몬을 섞어 그린을 만들고, 오
페라를 조금씩 더했습니다.

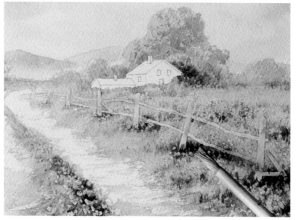

11 그린을 조금씩 진하게 하여 팔레트F의 색(①+②+③)을 만
들고, 그림자에 칠합니다.

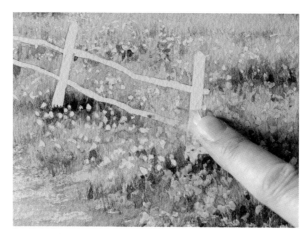

12 마스킹 잉크를 벗겨냅니다.

팔레트G

ⓑ

(①+②)

ⓐ

(②+③+①)

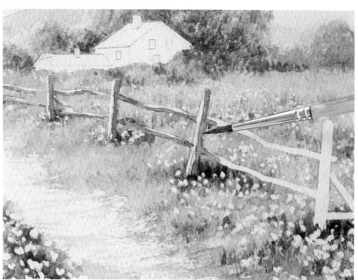

13 울타리는 이미다졸론 레몬과 오페라로 만든 오렌지에 피콕 블루를 약간 넣
은 갈색(팔레트G의 ⓐ)을 칠하고, 봄처럼 밝은 팔레트G의 ⓑ를 꽃에 칠합
니다. 전체를 조정해 완성합니다.

Point !

여름은 파랑 계통의 색을 사용합니다. 하늘은 물이 마르는 상태를 보면서 스피디하게 그립니다. 종이에 물기가 많을 때 구름의 그림자를 그리고, 말라감에 따라 하늘의 파랑을 칠해 구름의 엣지를 그립니다.

삼원색으로 그리기·풍경 여름

[테마] 여름의 더위와 상쾌함을 소나기구름과 푸르른 수목으로 표현

여름 풍경에는 뚜렷하고 선명한 색을 사용합니다.
소나기구름(적란운) 주변에 있는 구름은 평붓으로 가볍고 부드럽게. 여름의 상쾌함이 전해
지도록 표현합니다.
문지르는 표현(드라이 브러시)은 P116을 참조하면서 그려 봅시다.

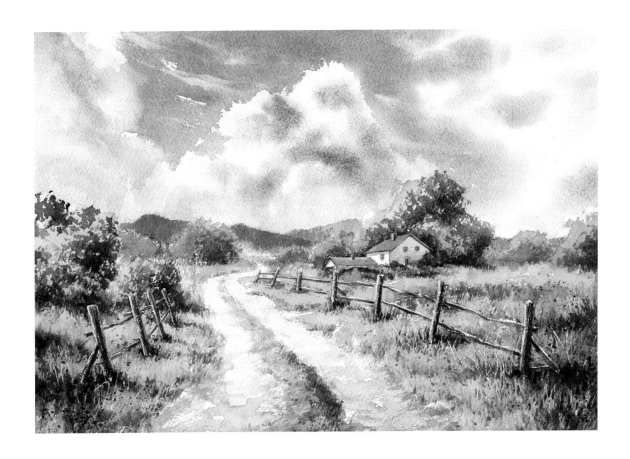

●사용한 물감

① 피콕 블루 ② 오페라

③ 이미다졸론 레몬

● 사용한 붓

배경붓

평붓

둥근 붓(소)

면상필(중)

면상필(소)

채색붓

● 그 외의 도구

마스킹 잉크

● 사용한 종이

워터포드(중목)

1 이미지 데생

2 배경붓으로 물을 칠합니다.

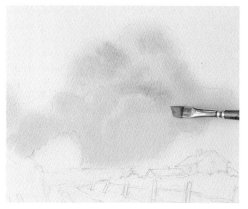

3 피콕 블루에 오페라와 이미다졸론 레몬을 조금 더해 팔레트A의 색을 만들어 구름의 그림자를 칠합니다.

팔레트A

①+②+③
피콕 블루에 오페라를 섞고, 조금씩 이미다졸론 레몬을 더해 나갑니다.

4 하늘에는 피콕 블루를 칠합니다.

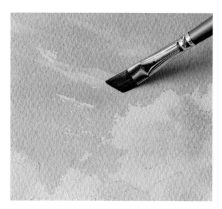

5 물을 살짝 적신 평붓으로 색을 제거합니다.

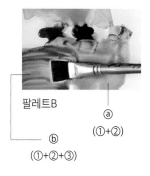

팔레트B

ⓐ
(①+②)

ⓑ
(①+②+③)

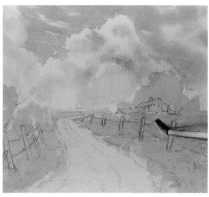

6 피콕 블루에 이미다졸론 레몬을 더해 그린(팔레트B의 ⓐ색)을 만들어 연하게 칠합니다.

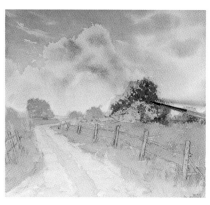

7 오페라를 조금 더해 색을 진하게 만든 팔레트B의 ⓑ색으로 문지르듯이 나무를 칠합니다.

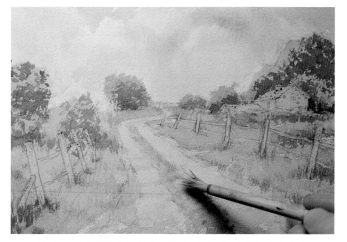

8 팔레트B의 ⓑ색을 둥근 붓을 이용해 문지르듯이 칠해 나갑니다.

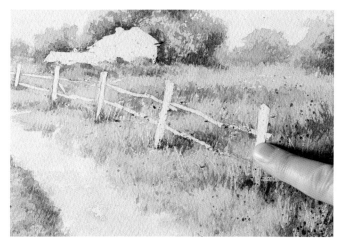

9 마스킹 잉크를 벗겨냅니다.

팔레트C

①+②+③
피콕 블루에 오페라를 연하
게 섞어 보라를 만들고, 이미
다졸론 레몬을 조금씩 더해
나갑니다.

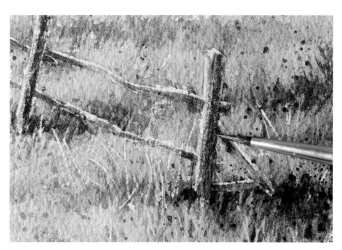

10 삼원색으로 그레이(팔레트C의 색 ①+②+③)를 만들고, 붓으로 문
지르듯 울타리를 그립니다.

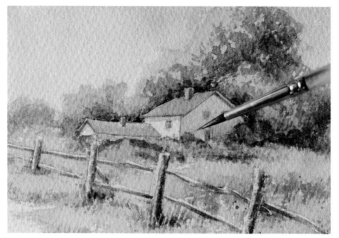

11 집의 그림자에 피콕 블루를 살짝 칠해줍니다.

12 삼원색으로 만든 팔레트D의 ⓐ색 그레이를 연하게 녹여 산을 칠합니다.

ⓐ(①+②+③)
피콕 블루에 오페라를 연하게 섞어서 보라를 만들고, 이미다졸론 레몬을 조금 더합니다.

팔레트D

ⓑ(③+②+①)
이미다졸론 레몬과 오페라로 오렌지를 만들고, 피콕 블루를 조금 더합니다.

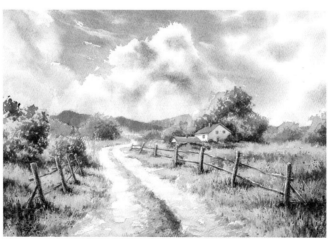

13 팔레트D의 ⓑ의 갈색을 이용해 붓으로 문지르듯 길을 칠합니다.
전체를 조정해 완성합니다.

Point !

하늘을 그러데이션할 때는 배경붓의 모퉁이에 색을 묻힙니다. 그렇게 하면 붓의 절반 정도에 색이 묻은 상태가 되며, 이 상태에서 배경붓을 일정한 각도로 평행하게 움직여 칠하면 그러데이션이 완성됩니다.

삼원색으로 그리기·풍경 가을

[테마] 물들어가는 하늘과 황금빛 벌판 그리기

봄·여름의 풍경을 그릴 때 주로 쓰던 색에서 벗어나, 이번에는 수목이 물들어가는 가을 계절을 그려 봅시다.

하늘이 오렌지에서 블루로 변해가는 그러데이션과, 계절에 맞춘 색으로 표현합니다.

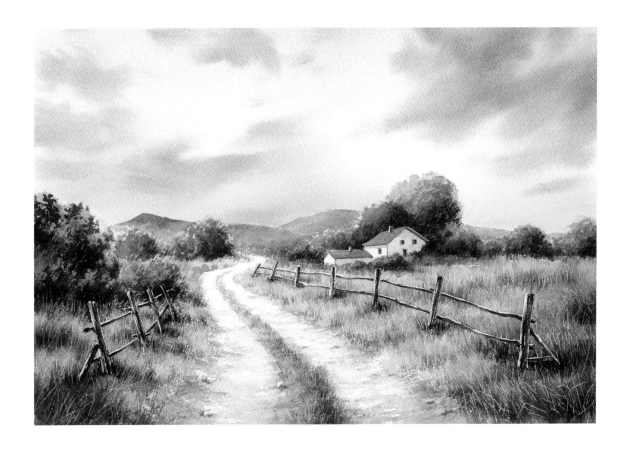

●사용한 물감

① 피콕 블루 ② 오페라

③ 이미다졸론 레몬

● 사용한 붓

 배경붓 면상필(중)

 평붓 면상필(소)

 둥근 붓(소) 채색붓

● 그 외의 도구

 마스킹 잉크

● 사용한 종이

워터포드(중목)

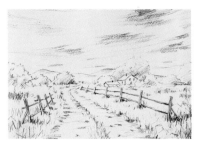

1 이미지 데생

팔레트A

①+②+③

2 이미다졸론 레몬을 연하게 칠합니다.

3 평붓 끝에 오페라를 찍어 칠합니다.

4 삼원색(팔레트A의 색)으로 그레이를 만들고, 하늘 위를 연하게 칠합니다.

5 이미다졸론 레몬에 오페라를 더한 색으로 칠합니다.

6 피콕 블루와 오페라로 바이올렛을 만들고, 이미다졸론 레몬을 더해 팔레트B의 그레이를 칠합니다.

팔레트B

①+②+③

물기를 적게 합니다.

7 팔레트B의 그레이를 물기를 줄여서 칠합니다.

8 울타리와 마른 잎을 마스킹합니다.

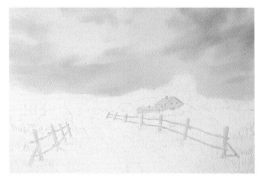

9

전체에 마스킹을 한 상태입니다.

팔레트C

①+②+③

물을 많이 사용해 연하게 녹입니다.

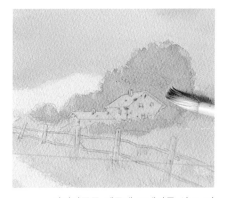

10 이미다졸론 레몬에 오페라를 섞고, 피콕 블루를 약간 추가해 갈색(팔레트C의 색)을 만듭니다.

11 팔레트C의 색에 피콕 블루를 약간 추가해 진하게 하고, 둥근 붓으로 문지르듯이 칠합니다.

팔레트D

①+②+③

피콕 블루와 오페라를 섞고, 이미다졸론 레몬을 조금씩 추가합니다.

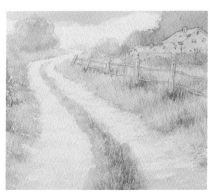

12 삼원색으로 만든 팔레트D의 색을 길에 문지르듯 칠합니다.

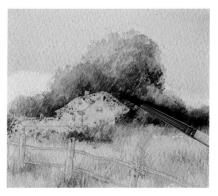

13 팔레트C의 색에 피콕 블루를 섞어 진한 갈색을 만들고, 붓으로 문질러 나무를 칠합니다.

팔레트E

①+②+③

피콕 블루, 오페라, 이미다졸론 레몬을 각각 같은 분량으로 섞습니다.

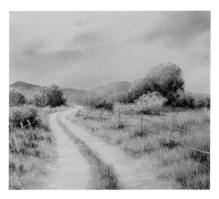

14 삼원색으로 만든 E의 진한 그레이로 그림 전체의 그림자 부분을 칠합니다.

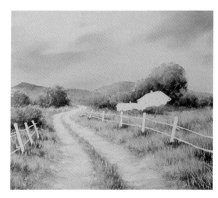

15 마스킹을 벗겨낸 상태입니다.

16 두꺼워진 마스킹 선을 색을 칠해 가늘게 합니다.

17 집의 그림자는 연한 블루로 칠합니다.

팔레트F

③+②+①

이미다졸론 레몬과 오페라로 오렌지를 만들고, 피콕 블루를 약간 더합니다.

18 울타리는 삼원색으로 만든 팔레트F의 색을 칠합니다.

19 진하게 만든 팔레트F의 색을 묻힌 붓으로 문지르듯 그립니다.

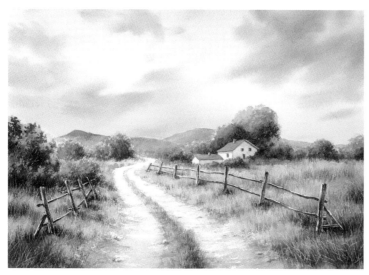

20

전체를 조정해 마무리합니다.
완성입니다.

Point !

겨울을 표현하기 위해 전체를 노랑 색감의 그레이로 그렸습니다. 그리고 배경의 하늘 아래쪽을 노랑으로 그려 따스함을 나타냈습니다. 맑은 하늘을 표현하기 위해 그림자에 피콕 블루를 넣었습니다.

삼원색으로 그리기·풍경 겨울

[테마] 겨울의 차가움을 하늘과 눈 쌓인 벌판으로 표현하기

하얀 눈에 뒤덮인 추운 겨울 경치를 밝은 삼원색으로 표현한 노랑 계통의 아름다운 그레이색 구름과, 붓으로 문지르듯 칠한 눈 쌓인 수목으로 표현했습니다.

●사용한 물감

① 피콕 블루

② 오페라

③ 이미다졸론 레몬

● 사용한 붓

 배경붓

 면상필(중)

평붓

면상필(소)

둥근 붓(소)

채색붓

● 그 외의 도구

 마스킹 잉크

티슈

● 사용한 종이

워터포드(중목)

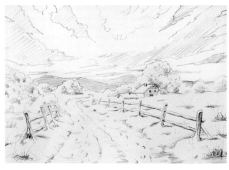

1 이미지 데생

팔레트A

③

2 배경붓으로 물을 칠한 후, 산 쪽에 묻은 물을
티슈로 닦아냅니다.

3 하늘 아래쪽 부분에 이미다졸론 레몬(팔레트A
의 색)을 연하게 녹여 칠합니다.

팔레트B

①+②+③

물을 많이 사용해 연
한 농도로 녹입니다.

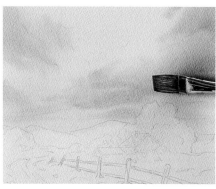

4 삼원색으로 팔레트B의 그레이를 만들어 구
름을 그립니다.

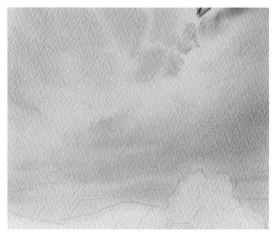

5 팔레트B의 색으로 전체를 재빠른 터치로 그립니다.

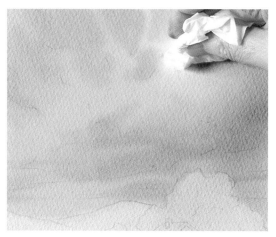

6 티슈로 색을 닦아내 구름의 엣지를 만듭니다.

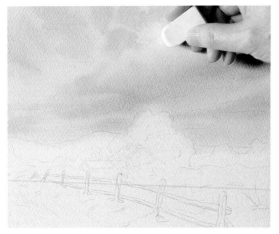

7 하늘에 칠한 색이 마른 후, 연필선을 지웁니다.

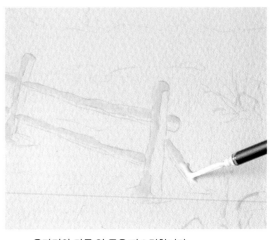

8 울타리와 마른 잎 등을 마스킹합니다.

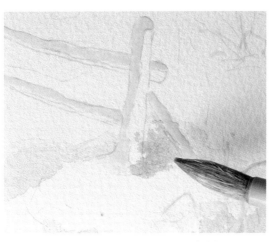

9 팔레트B의 그레이로 눈의 그림자를 그립니다.

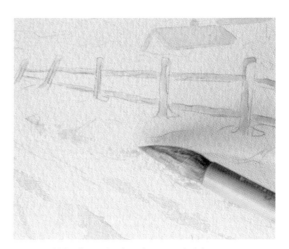

10 붓을 가로로 눕혀 문지르듯 그립니다.

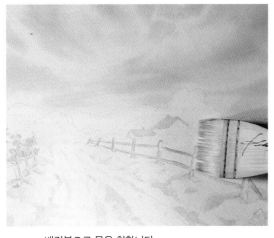

11 배경붓으로 물을 칠합니다.

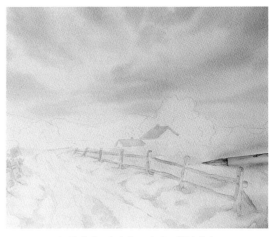

12 물을 칠한 후, 배경에 그레이를 칠합니다.

팔레트C

①+②+③
피콕 블루와 오페라
를 섞어 보라를 만들
고, 이미다졸론 레몬
을 더해 그레이를 만
듭니다.

13 삼원색으로 팔레트C의 그레이를 만들고,
눈의 그림자를 그립니다.

14 팔레트C의 색의 농도를 연하게 조절하여
멀리 있는 산을 칠합니다.

팔레트D

③+②+①
이미다졸론 레몬과
오페라를 섞어 오렌
지를 만들고, 피콕 블
루를 더해 갈색을 만
듭니다.

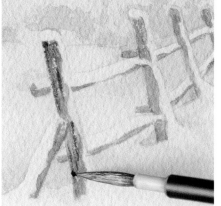

15 삼원색으로 만든 팔레트D의 갈색을 묻힌
붓으로 문지르듯 울타리를 칠합니다.

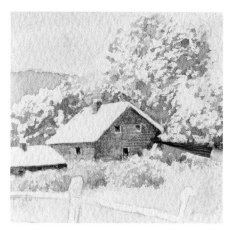

16 팔레트D의 색의 농도를 진하게 조절하여
집의 그림자를 칠합니다.

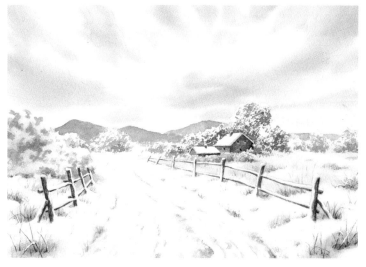

17 전체를 조정해 마무리합니다.
완성입니다.

삼원색으로 그리기 (응용편)

물이 있는 사계절 그리기 가을

[테마] **탁한 삼원색으로 깊이가 있는 가을 풍경 그리기**

봄·여름·가을·겨울에서는 하나의 풍경을 사계절로 구별해 그려 보았습니다. 이번에는 장면을 바꿔서, 강가의 자연 풍경을 모티브로 그려 봅시다. 평붓을 이용해 그러데이션이 아름답게 들어간 물을 표현합니다.

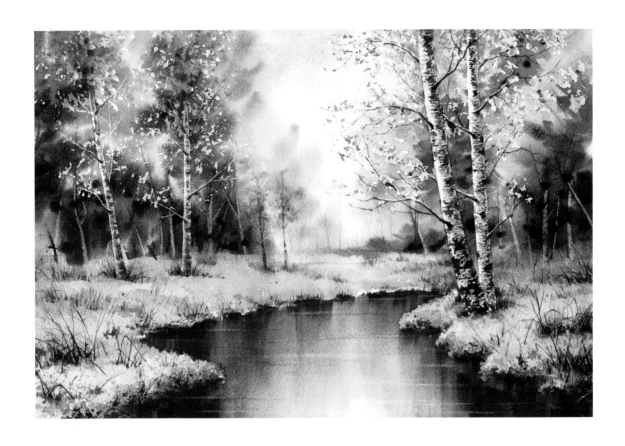

● 사용한 물감

① 울트라마린 딥
② 크림슨 레이크
③ 퀴나크리돈 골드

● 사용한 붓

배경붓
평붓
면상필(소)
면상필(중)
빗살 붓

● 그 외의 도구

마스킹 잉크
비닐랩

● 사용한 종이

워터포드(중목)

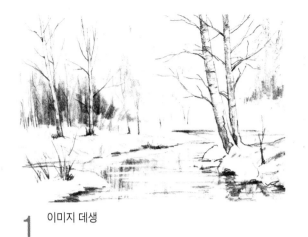

1 이미지 데생

2 나무를 마스킹한 후, 비닐랩을 둥글게 뭉쳐 마른 가지를 마스킹합니다.

팔레트A

ⓑ(②+③)
크림슨 레이크를
더 많이 섞습니다.

ⓐ(②+③)
퀴나크리돈 골드를 더 많이 섞습니다.

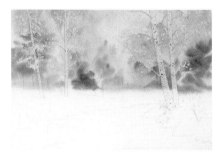

3 퀴나크리돈 골드를 연하게 칠합니다.

4 퀴나크리돈 골드에 크림슨 레이크를 섞은 팔레트A의 ⓐ, ⓑ 색을 칠합니다.

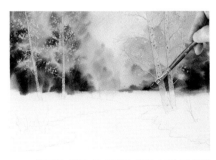

5 물기를 적게 한 3가지 색을 섞어 진하게 만든 팔레트B의 색을 칠합니다.

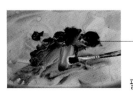
①+②+③

팔레트B

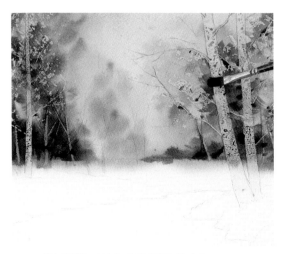

6 나무 뒤쪽을 진하게 해 입체감을 줍니다.

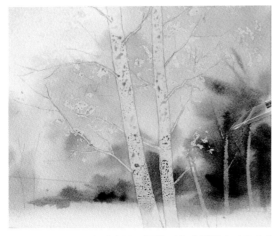

7 물감이 마르기 전에 붓 뒤쪽을 이용해 뒤쪽의 나무에서 색을 긁어냅니다.

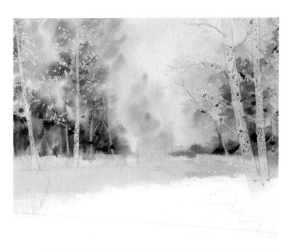

8 퀴나크리돈 골드에 울트라마린 딥을 조금 섞은 색으로 지면을 칠합니다.

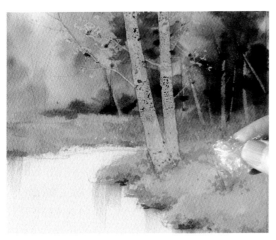

9 퀴나크리돈 골드와 크림슨 레이크를 섞은 팔레트A 색을, 비닐랩을 둥글게 뭉쳐 칠합니다.

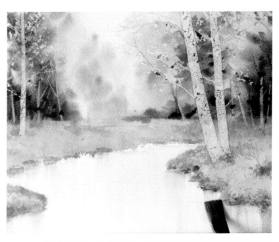

10 물 부분은 퀴나크리돈 골드를 평붓으로 연하게 칠합니다.

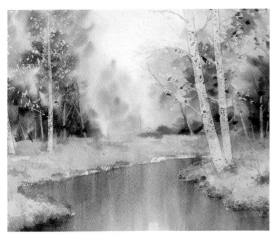

11 수면은 퀴나크리돈 골드에 크림슨 레이크를 섞은 팔레트A 색을 평붓으로 칠합니다.

12 붓에 물을 묻혀 물의 색을 닦아냅니다.

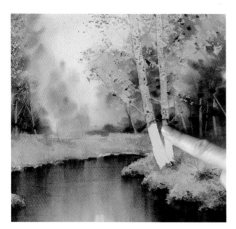

13 마스킹 잉크를 벗겨냅니다.

14 마스킹으로 너무 하얗게 된 부분에 연하게 색을 칠합니다.

15 면상필을 이용해 팔레트B 의 색으로 마른 잎을 칠합니다.

팔레트C

①+②+③

울트라마린 딥과 크림슨 레이크를 물을 많이 넣고 섞어 보라를 만들고, 퀴나크리돈 골드를 조금 더합니다.

16 팔레트C의 색을 빗살 붓으로 칠합니다.

17 그 위에 팔레트B의 색을 붓 자국이 남는 빗살붓으로 덧칠합니다.

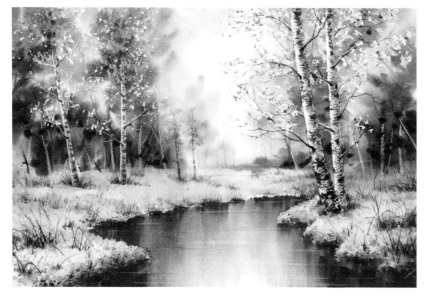

18

완성입니다.

삼원색으로 그리기 (응용편)

물이 있는 사계절 그리기 **겨울**

[테마] **탁한 삼원색으로 깊이가 있는 겨울 풍경 그리기**

「풍경 그리는 법」마지막 수업에서는 이전 페이지에서 그린 풍경의 계절을 겨울로 바꿔 그려 보겠습니다. 평붓으로 나무와 물의 아름다운 바림을 표현합니다.

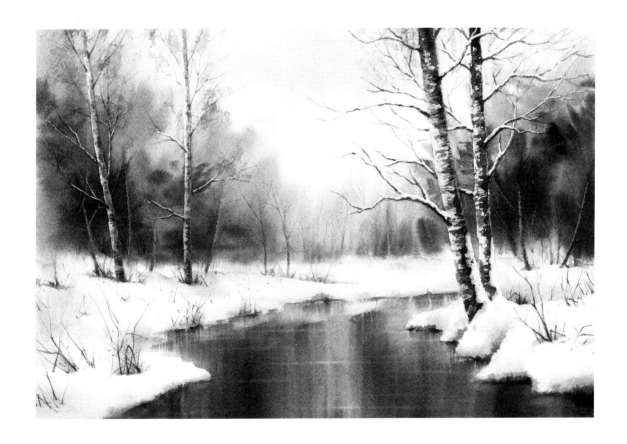

● 사용한 물감

 ① 울트라마린 딥
 ② 크림슨 레이크

 ③ 퀴나크리돈 골드

● 사용한 붓

 배경붓
 평붓
면상필(소)

 빗살 붓

● 그 외의 도구

 마스킹 잉크

● 사용한 종이

워터포드(중목)

1 나무에 마스킹을 합니다.

2 배경에 퀴나크리돈 골드를 연하게 칠합니다.

팔레트A

①+②+③

울트라마린 딥과 크림슨 레이크에 물을 많이 사용해 보라를 만들고, 퀴나크리돈 골드를 조금 더합니다.

3 삼원색을 섞은 팔레트A의 색을 연하게 녹여 배경에 칠합니다.

4 팔레트A의 색을 진하게 칠한 후, 붓 뒤쪽으로 종이를 긁어 나무를 그립니다.

5 수면 부분에 물을 칠합니다.

6 팔레트A의 색을 연하게 녹여 평붓으로 칠합니다.

②+③+①
크림슨 레이크와 퀴나크리돈 골드로 오렌지를 만들고, 울트라마린 딥을 조금 추가합니다.

팔레트B

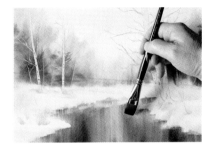

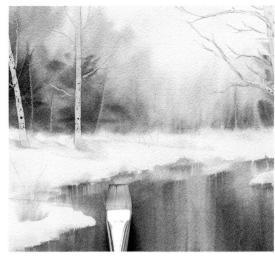

7 팔레트A의 색을 조금씩 진하게 만들어 나갑니다.

8 평면과 지면의 경계를 팔레트B 왼쪽의 색으로 연하게 칠합니다.

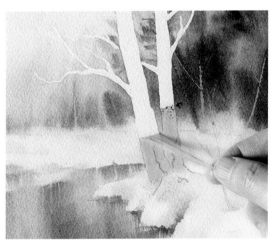

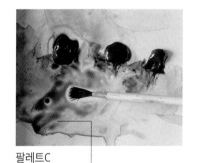

팔레트C

②+③+①
크림슨 레이크와 퀴나크리돈 골드로 오렌지를 만들고, 울트라마린 딥을 많이 추가합니다.

9 마스킹 잉크를 제거합니다.

10 팔레트B의 색을 연하게 칠하고, 팔레트C의 색으로 강약을 표현합니다.

11 팔레트A의 색으로 연하게 가지의 그림자를 그립니다.

12 연하게 만든 팔레트A의 색으로 뒤쪽 나무를 붓으로 문지르듯이 그립니다.

13 A를 연하게 만든 색으로 나무껍질을 칠합니다.

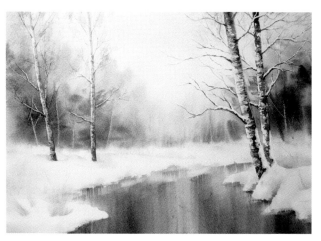

14 지금까지 그린 전체 그림입니다.

15 팔레트B의 색과 팔레트C의 색으로 마른 가지를 그립니다.

16 물을 묻힌 붓으로 수면의 색을 제거합니다.

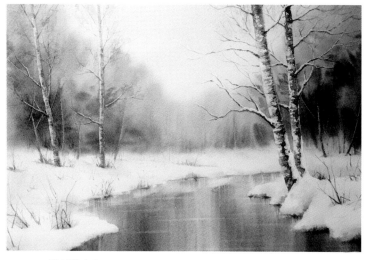

17 완성입니다.

노스탤지어

　제가 그린 풍경은 사진과 이미지를 조합한 그림입니다. 고향의 산과 비슷하기도 하고, 언젠가
본 오래된 기억 속의 풍경이기도 하는 등 누구나 마음속에 품고 있는 그리운 풍경입니다. 전체적
으로 세밀하게 마스킹을 하고, 그 후에는 색을 제거해 나갑니다. 미묘한 그러데이션의 아름다움이
나타나는 작품이 되었습니다.

PART 5
수채화 수업
다양한 표현

이 장에서는 지금까지의 Lesson을 베이스로,
더 심오한 수채화 표현을 배워 봅시다. 다양한
기법과 표현 방법에 대해 소개합니다.

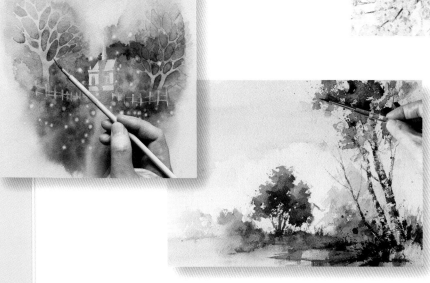

인상적인 그림자(음영)의 색

수채화에서 그림자(음영)를 표현할 때, 어떻게 표현하면 좋은지 그 방법을 설명합니다.

회화에서 그림자와 빛의 표현은 인상파의 등장으로 인해 완전히 달라졌습니다. 모네는 그림자에 파랑과 보라색 유채물감을 덧칠해 빛을 표현했지만, 수채화에서는 색이 탁해지지 않도록 아름다운 파랑이나 보라색을 처음부터 종이 위에 칠합니다.

그림자는 4종류의 색이 있습니다. 갈색·녹색·파란색·보라색입니다.

① 맑은 날에는 하늘의 파란색이 모든 물체에 반사됩니다. 그림자에 푸른빛이 비칩니다.

③ 그림자에는 주변에 있는 것들의 색이 반사되어 비칩니다. 밝은 빛이 닿은 부분에는 색이 반사되지 않습니다. 색은 그림자 속에 반사되어 비칩니다.

② 모네가 그린 빛과 그림자의 표현을 보면 밝은 부분에는 노란색을, 그림자는 노란색을 빛나게 하기 위해 보색인 보라색이 사용되었습니다.

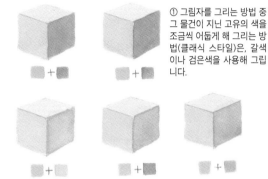

① 그림자를 그리는 방법 중 그 물건이 지닌 고유의 색을 조금씩 어둡게 해 그리는 방법(클래식 스타일)은, 갈색이나 검은색을 사용해 그립니다.

② 이와는 다르게 그림자를 밝은 녹색 계통, 보라 계통, 파랑 계통의 색을 사용해 그립니다(인상파 스타일).

인상적인 밝은 색으로 풍경과 나무를 그려 봅시다.

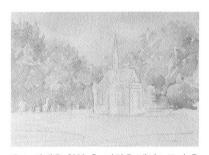

① 노란색을 칠한 후, 파랑을 베이스로 숲을 그립니다.

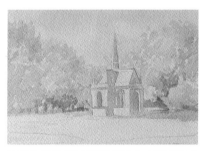

② 집의 그림자를 보라로 칠한 후, 파란색을 추가합니다.

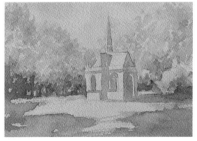

③ 진한 보라를 숲과 지면에 칠한 후, 파란색을 추가합니다.

④ 빛의 온기와 강약을 표현하기 위해 밝은 갈색을 칠합니다.

푸른 그림자 표현

그림자에 코발트 터키쉬 라이트를 더하면 그림의 이미지가 확 밝아집니다.

저는 인상적인 그림을 그릴 경우에는 코발트 터키쉬 라이트를 자주 사용합니다. 그림자를 갈색 계통이나 바이올렛 등으로 그린 후, 색이 마르기 전에 코발트 터키쉬 라이트를 추가합니다. 다만 말라버렸을 경우에는 그림자를 물로 살짝 적신 후 추가해 주십시오. 색을 칠한다는 이미지라기보다는, 색을 올려놓는다 또는 둔다는 이미지입니다. 코발트 터키쉬 라이트를 사용한 예시입니다. 방 안의 풍경이 아주 인상적으로 표현되었습니다.

코발트 터키쉬 라이트

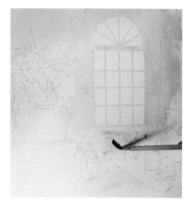

① 창문 주변에 코발트 터키쉬 라이트를 연하게 칠했습니다.

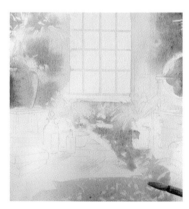

② 책상 그림자를 코발트 터키쉬 라이트로 연하게 칠합니다.

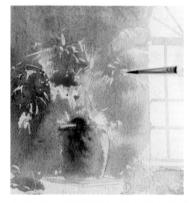

③ 코발트 터키쉬 라이트를 식물 화분에 칠했습니다.

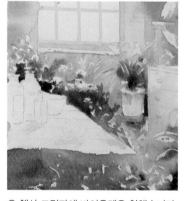

④ 책상 그림자에 바이올렛을 칠했습니다.

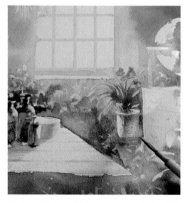

⑤ 코발트 터키쉬 라이트로 강하게 칠했습니다.

⑥ 책 그림자에도 포인트로 넣어줍니다.

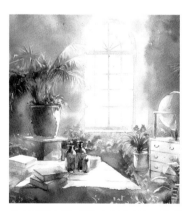

⑦ 보라와 노랑, 파랑과 오렌지의 보색 대비의 그림이 되었습니다.

초원의 풍경

Point !

포인트는 바이올렛 사용법입니다. 원근감
이 나타나도록 앞쪽의 바이올렛을 강하게
하고, 멀리 있는 집으로 시선이 흘러가도록
변화를 주며 그려 봅시다.

[테마] 봄의 상쾌함을 아름다운 그린과 인상적인 그림자로 표현하기

녹음으로 가득한 풍경을 그린만 가지고 그리지 말고, 그 안에 바이올렛을 추가하면 판타지
느낌이 나는 그림으로 변합니다.

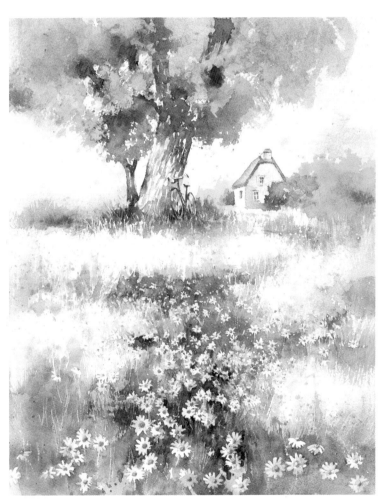

● 사용한 물감

① 이미다졸론 레몬
② 퀴나크리돈 골드
③ 피콕 블루
④ 오페라
⑤ 퍼머넌트 바이올렛
⑥ 라벤더
⑦ 라일락
⑧ 코발트 터키쉬 라이트

● 시용한 붓

배경붓
둥근 붓(소)
채색붓
평붓
팬붓(팬브러시)
면상필

● 그 외의 도구

마스킹 잉크
젯소(Gesso)

● 사용한 종이
아르쉬(세목)

팔레트A ⓐ(②+③연하게)

ⓑ(②+③연하게)

1 밑그림에 마스킹을 칠한 상태입니다.

2 퀴나크리돈 골드와 피콕 블루를 섞은 팔레트A의 ⓐ 그린을 연하게 칠해 나 갑니다.

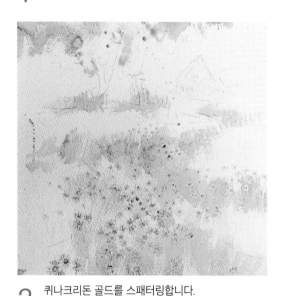

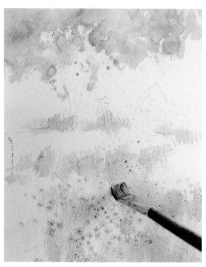

3 퀴나크리돈 골드를 스패터링합니다.

4 퀴나크리돈 골드와 피콕 블루로 만든 팔 레트A의 ⓑ색을 연하게 칠합니다.

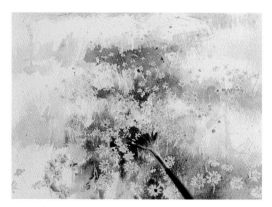

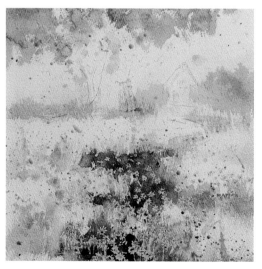

5 팔레트A의 그린을 진하게 만들어 팬붓(팬브러시)으로 칠합니다.

6 코발트 터키쉬 라이트를 스패터링했습니다.

7 6을 확대한 것입니다.

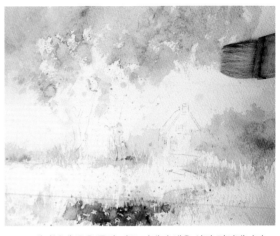

8 배경붓에 물을 묻혀 너무 진해진 색을 살짝 걷어냅니다.

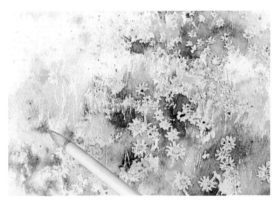

9 그림자에 밝은 라일락과 라벤더를 칠했습니다.

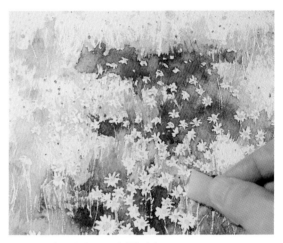

10 마스킹 잉크를 제거합니다.

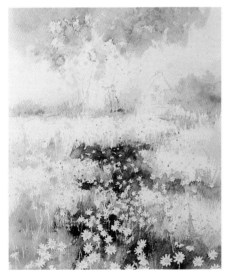

11 마스킹 잉크를 제거한 전체 그림입니다.

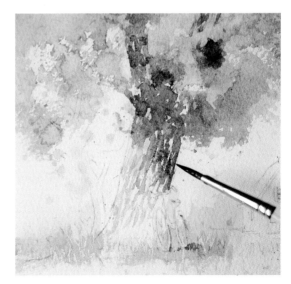

12 그림자에 코발트 터키쉬 라이트를 칠합니다.

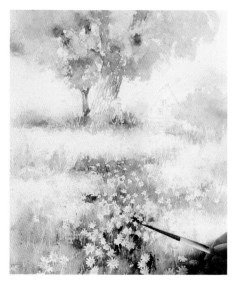

13 퍼머넌트 바이올렛으로 그림자를 그려 정리합니다.

14 라일락으로 바림 효과를 줍니다.

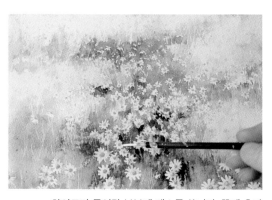

15 화이트가 들어갈 부분에 젯소를 씁니다. 꽃에 추가합니다.

16 화이트가 들어갈 부분에 젯소를 씁니다. 자전거에 추가합니다.

17 완성입니다.

> 노랑과 보라의 보색을 대담하게 사용하는 것이 가장 중요한 포인트입니다. 이 두 가지 색을 이어주는 색으로 사용한 피콕 블루는 보라와 노랑의 중간에 위치한 색으로, 어떤 색과 섞어도 탁해지지 않고 아름다운 색을 만듭니다.

초원의 풍경(채색)

[테마] 봄의 화려함과 밝음을 선명한 색채와 원근감으로 표현하기

앞 페이지에서 그린 「초원의 풍경」에 노랑색과 보라색 각각의 보색 그리고 색과 색 사이를 이어주는 색으로 피콕 블루를 사용하면 조화가 잘 이루어진 그림이 됩니다.

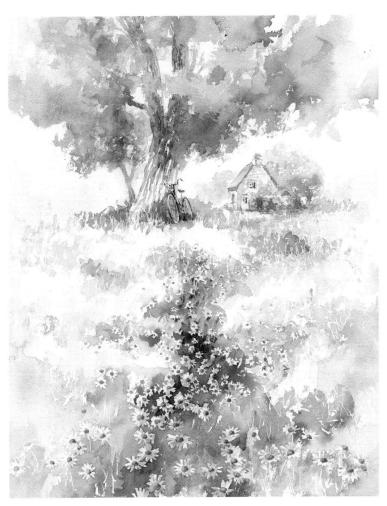

●사용한 물감

① 퀴나크리돈 골드
② 오페라
③ 퍼머넌트 바이올렛
④ 미네랄 바이올렛
⑤ 피콕 블루
⑥ 비리디안 휴

팔레트A

① ④ ③ ⑤ ②

● 사용한 붓

배경붓
둥근 붓(소)
채색붓
면상필

● 그 외의 도구

마스킹 잉크

● 사용한 종이
아르쉬(세목)

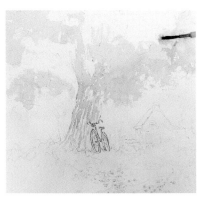

1 퀴나크리돈 골드를 칠한 후, 퍼머넌트
바이올렛을 칠합니다.

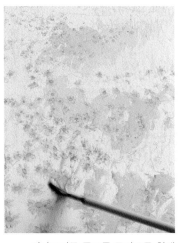

2 퀴나크리돈 골드를 문지르듯 칠해
나갑니다.

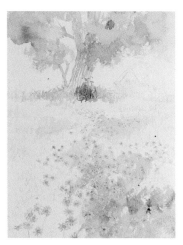

3 앞쪽에 오페라를 추가했습니다.

4 원근감을 나타내기 위해 앞쪽에 색을
강하게 추가합니다.

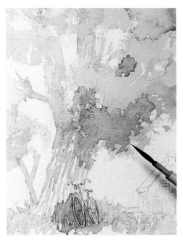

5 퍼머넌트 바이올렛으로 나무 그림
자를 다시 칠합니다.

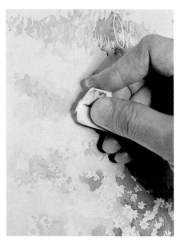

6 마스킹을 제거한 후, 연필선도 지
웁니다.

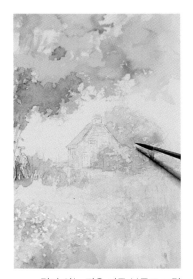

7 멀리 있는 집을 피콕 블루로 그립
니다.

8 꽃 하나하나를 마무리합니다.

9 퍼머넌트 바이올렛으로 강약을 표현합
니다.

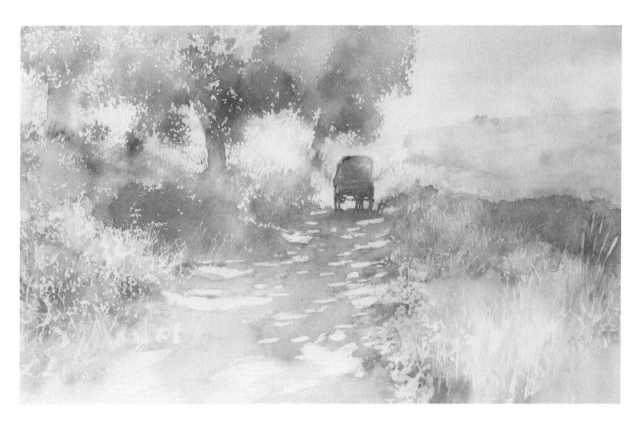

프로방스의 빛나는 오솔길(인상 중심)

전원 풍경이 펼쳐진 남 프랑스 프로방스의 오후 한때를,
인상파 스타일을 따라 선명한 색을 물에 듬뿍 풀어 웻 인 웻 기법으로 그렸습니다.

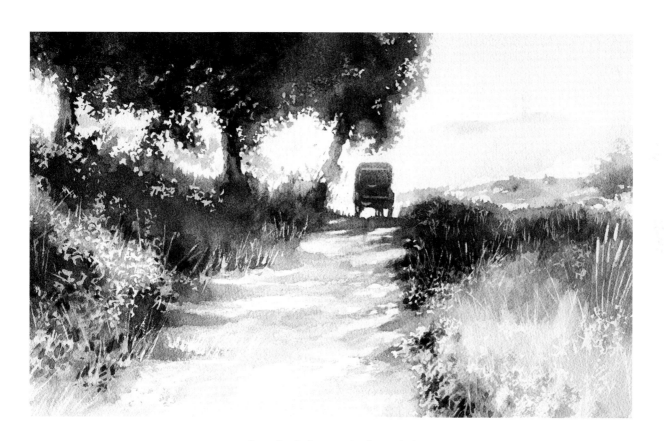

프로방스의 빛나는 오솔길(클래식풍)

바르비종파를 연상케 하는 클래식한 색조로, 울트라마린 딥과 오페라와 퀴나크리돈 골드를
삼원색 삼아 빛과 그림자를 표현했습니다.

문지르기(드라이 브러시)

문지르기(드라이 브러시)는 「그림 일부분에 살짝 활용하는 것」이라 생각하는 분이 대부분이지 않을까 합니다. 하지만 그렇지 않습니다. 전면적으로 드라이 브러시를 이용해 그리면 독특한 맛이 있는 그림이 됩니다. 우선 붓으로 처음 그림을 그릴 때도 살짝 문지르면 멋진 맛이 생깁니다. 연이어 길, 집의 벽, 나무 등 그림 대부분에 드라이 브러시를 사용하면 재밌는 표현이 됩니다.

여기서는 다양한 드라이 브러시 표현 중 일부를 소개합니다. 색은 보통 진하기로 녹이고, 붓에 물감을 적당히 묻힙니다. 이 상태로 붓을 종이와 평행하게 해 가볍게 그리면 문지르는 느낌이 납니다. 드라이 브러시를 할 때는 붓이 종이에 거의 평행하게 되도록 쥐고 그려봅시다. 그렇게 하면 물감양이 많아도 드라이 브러시 표현이 가능합니다.

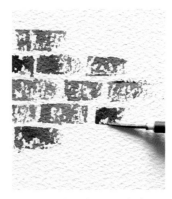

1 면상필로 벽돌을 그린 예.

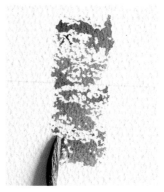

2 둥근 붓(소)으로 나무껍질을 그린 예.

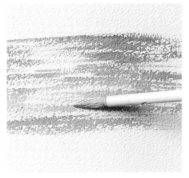

3 채색붓으로 수면의 빛을 그린 예.

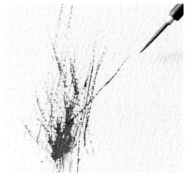

4 면상필로 말라버린 풀을 그린 예.

5 평붓으로 드라이 브러시를 사용한 모습입니다.

문지르기(드라이 브러시)와 스패터링으로 수목과 풍경 그리기

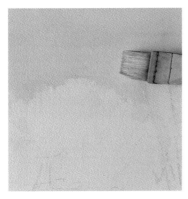

1 배경의 하늘을 그렸습니다.

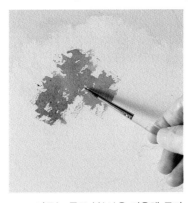

2 나무는 둥근 붓(소)을 이용해 문지르듯 그립니다.

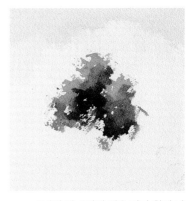

3 2번째 색, 3번째 색을 겹쳐 칠해 나갑니다.

4 드라이 브러시를 이용해 나무 그림자를 그립니다.

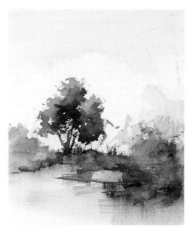

5 나무 주변을 드라이 브러시로 그렸습니다.

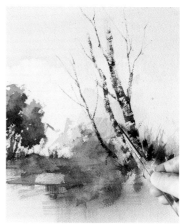

6 앞쪽 나무를 붓을 옆으로 뉘여 문지르듯 그립니다.

7 나뭇잎을 스패터링으로 그렸습니다.

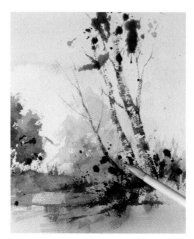

8 나무 아래에도 스패터링합니다.

9 나무의 세부적인 모습을 드라이 브러시로 만들어 나갑니다.

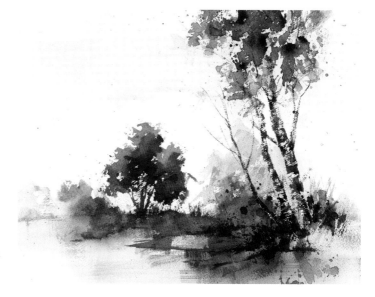

10 완성입니다.

번짐(백 런)

바림(웻 인 웻)의 연장선상에 있는 것이 번짐(번지기 기법)입니다. 습한 종이에 색을 얹으면 색이 퍼지면서 바림 효과가 나타납니다. 종이가 마름에 따라 색이 퍼지는 범위가 줄어들고, 이윽고 멈춰버리고 맙니다. 멈춘 부분에는 윤곽선처럼 번짐이 생깁니다. 이것은 종이가 머금고 있는 물보다도 붓이 머금고 있던 물의 양이 더 많았기 때문입니다. 이러한 물의 힘(번짐)을 원하는 크기로 컨트롤하는 것은 어렵지만, 재미있는 표현이 가능합니다.

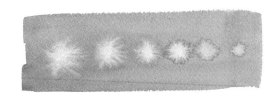

젖어 있는 종이에 30초 간격으로 물을 떨어뜨려 보았습니다. 1분 30초 정도면 번짐이 나타납니다(시간은 종이가 얼마나 젖어 있는지에 따라 달라집니다).

번짐(백 런)으로 그린 나뭇잎

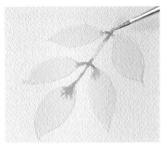

1 이미다졸론 레몬을 칠한 후, 브릴리언트 오렌지를 더합니다.

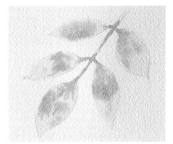

2 브릴리언트 오렌지를 추가로 칠합니다.

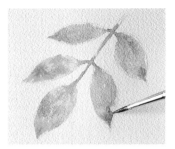

3 그린을 추가합니다.

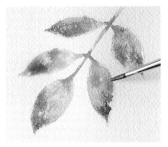

4 브릴리언트 오렌지를 칠합니다.

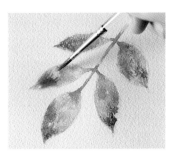

5 모든 잎을 더욱 진하게 칠해 나갑니다.

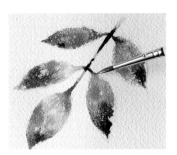

6 카드뮴 레드를 추가합니다.

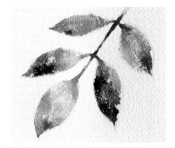

7 번트 엄버를 추가한 모습입니다.

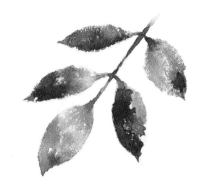

8 완성입니다.

번짐(백 런)으로 나무를 그린 풍경화

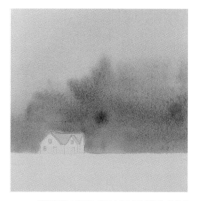

1 배경에 퍼머넌트 바이올렛과 인디고를 연하게 칠합니다.

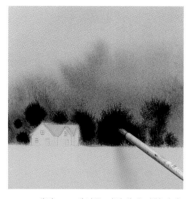

2 페인즈 그레이를 진하게 추가합니다.

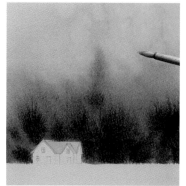

3 붓에 물을 묻혀 배경에 물을 떨어뜨렸습니다.

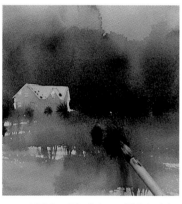

4 앞쪽을 진한 인디고로 칠했습니다.

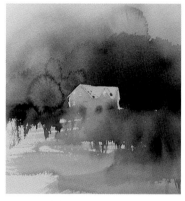

5 종이가 조금씩 마르기 시작했으므로, 물을 추가해 번짐을 만들어 나갑니다.

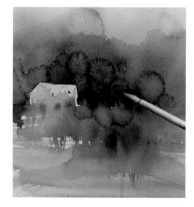

6 붓에 물을 듬뿍 묻혀 떨어뜨립니다.

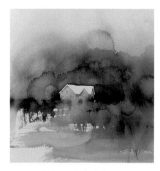

7 전체 그림입니다.

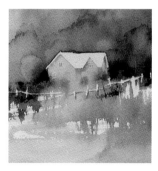

8 커터로 종이를 긁어내 울타리를 그렸습니다.

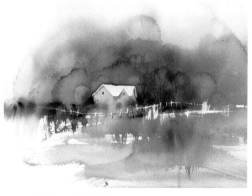

9 나무를 그려 완성합니다.

바림 표현 풍경1

바림(웻 인 웻)은 종이가 젖어 있는 상태에서 색을 겹쳐 칠해 바림 효과를 만들어내는 것입니다. 이때 종이에 포함된 수분의 양과 붓에 포함된 물감의 수분의 양에 따라, 다양한 베리에이션이 탄생합니다. 종이가 많이 젖어 있으면 색이 넓게 퍼지며, 말라 있으면 퍼지는 범위도 작아집니다. 마른 느낌일 때 색을 떨어뜨리면 번짐이 되기도 합니다. 또, 드라이어로 말리면서 웻 인 웻으로 색을 반복해 칠하면 깊이가 있는 색이 됩니다.

1 집과 울타리에 마스킹을 했습니다.

2 종이에 물을 칠하고 울트라마린 블루를 칠했습니다.

3 퍼머넌트 바이올렛, 퀴나크리돈 골드, 피콕 블루를 떨어뜨립니다.

4 오페라를 떨어뜨립니다.

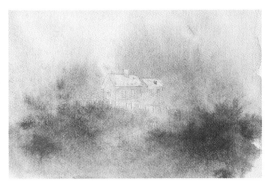

5 떨어뜨린 색이 자연스럽게 번진 상태입니다.

6 앞쪽에 퀴나크리돈 골드를 칠한 후, 이미다졸론 레몬을 톡 떨어뜨립니다.

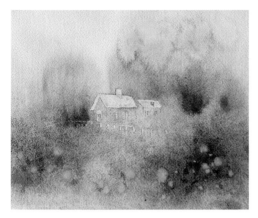

7 위쪽 배경에 물을 떨어뜨렸습니다.

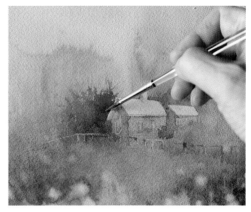

8 집 뒤의 나무를 오페라로 그립니다.

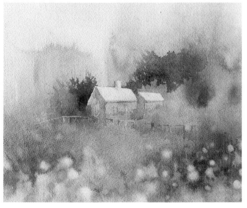

9 앞쪽에 흰색 물감을 떨어뜨렸습니다.

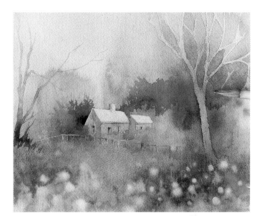

10 배경에 색을 칠해 나무를 떠오르게 합니다.

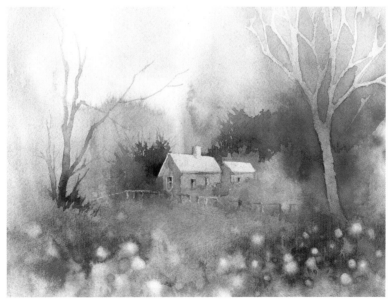

11 완성입니다.

바림 표현 풍경2

바림 효과를 이용한 그림의 이미지입니다. 젖은 화면에 색을 2, 3색 떨어뜨려나가면, 종이의 물과 색이 침투해 자연스럽게 번지게 됩니다. 두 가지 색이 같은 모양으로 번지는 경우는 없습니다. 드라이어로 말린 후, 다시 2, 3색을 번지게 합니다. 얼마나 번지는지, 어떤 모양으로 번지는지를 보면서, 다음 색을 어디에 둘 것인지 결정합니다. 수채의 투명색이 겹쳐져 생기는 아름다운 바림은 수채화이기에 가능한 색채의 판타지를 만들어 냅니다.

1 집과 울타리에 마스킹을 했습니다.

2 종이에 물을 칠한 후, 오페라와 피콕 블루를 떨어뜨립니다.

3 퍼머넌트 바이올렛, 퀴나크리돈 골드를 떨어뜨립니다.

4 이미다졸론 레몬, 오페라도 뚝뚝 떨어뜨립니다.

5 코발트 터키쉬 라이트를 떨어뜨렸습니다.

6 집 뒤쪽에 오페라로 나무를 그립니다.

7 말린 후, 마스킹 잉크를 제거합니다.

8 마스킹을 제거한 상태입니다.

9 집과 울타리를 퀴나크리돈 골드, 오페라로 연하게 칠합니다.

10 배경색을 진하게 만들어 나무가 튀어나오게 합니다.

11 브릴리언트 오렌지, 오페라를 강하게 칠해 집이 튀어나오게 합니다.

12 완성입니다.

소금으로 벚꽃 그리기

수채화를 그릴 때 소금을 사용하면 붓으로는 낼 수 없는 독특한 표현이 가능하며, 그만큼 그림에 담긴 표현이 다양하고 풍성해집니다. 저는 예전부터 벚꽃을 그릴 때는 소금을 사용했습니다. 소금을 뿌렸을 때 생기는 형태가 벚꽃 이미지에 딱 맞기 때문입니다. 소금은 색을 칠한 후 바로 뿌리면 물기가 너무 많아서 넓게 퍼져버리고 맙니다. 물의 양에 따라 형태가 변해버리므로, 소금을 뿌리는 타이밍이 중요합니다. 소금에는 암염을 비롯한 각종 천연염 등 다양한 종류가 있지만, 입자가 작고 사용하기 편한 정제 소금(식염)을 추천합니다.

30초에서 1분 사이에 생기는 모양입니다. 둥근 느낌이 있습니다. 물을 약간 많이 사용해 녹였습니다.

1분 30초에서 2분 정도, 종이가 살짝 마른 상태에서 뿌리면 소금 입자가 작아집니다.

소금을 뿌린 직후입니다.

1분 정도 지난 후, 드라이어로 말립니다.

1 물기를 조금 많게 해 색을 칠합니다.

2 30초에서 1분 사이에 소금을 뿌린 후, 드라이어로 말립니다.

3 벚꽃 주변을 물로 바림한 후, 벚꽃과 가지에 강약을 주어 완성합니다.

소금을 뿌리는 도중에 모양을 보면서 괜찮다 싶을 때 드라이어로 말립니다. 드라이어를 쓰지 않고 그냥 두면 하얀 점이 너무 커지는 경우도 있으며, 또 너무 가까이서 말리면 바람 때문에 모양이 변하기도 하니 물이 움직이지 않도록 50cm 정도 떨어뜨려 말리는 것을 추천합니다. 물의 양과 물감의 농도 등에 따라 소금이 만드는 모습도 크게 달라지니 여러가지로 조절해가며 시험해 보십시오.

1 물기를 조금 많게 해 색을 칠합니다.

2 소금을 뿌리고 1분이 지났을 때, 드라이어로 말렸습니다.

3 벚꽃을 그릴 때의 포인트는 꽃의 심지가 약간 빨갛게 변하는 것을 표현하는 것입니다.

벚꽃으로 가지가 가려진 부분을 몇 군데 만들어 두는 것이 포인트입니다. 가지를 추가해 강약을 주어 완성합니다.

1 물기를 조금 많게 해 색을 칠합니다.

2 소금을 뿌리고 1분이 지났을 때, 드라이어로 말렸습니다.

3 벚꽃의 포인트인 빨갛게 된 심지를 그리고, 강약을 줍니다.

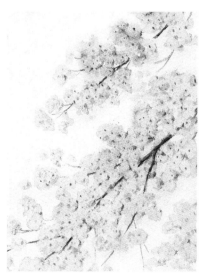

가지가 꽃으로 가려지기도 하고 보이기도 한다는 느낌으로 그립니다.

수채화에 소금을 사용했을 때 나타나는 효과는 무늬 같은 모양부터 하얀 점까지 여러 가지가 있습니다. 이것은 물의 양과 물의 움직임에 결과가 좌우되기 때문입니다. 배경에 잘 사용하면 멋진 공간이 탄생하는 경우가 있습니다. 소금 테크닉의 대부분은 공간을 만드는데 사용되지만, 다양한 물건(바위·나무·도자기 식기 등의 오래된 느낌 표현 등) 표현에도 사용됩니다.

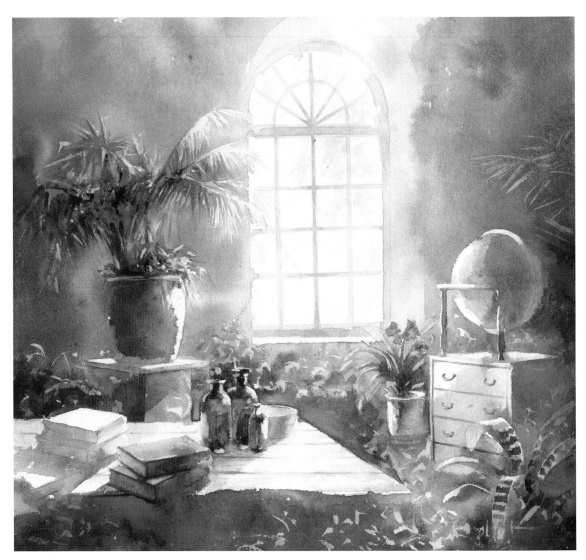

아틀리에

인상파를 연상시키는 밝은 색채와, 보라색에 노랑·오렌지에 파랑 등 보색
대비 구성을 사용했습니다. 그림자 안에 코발트 터키쉬 라이트를 사용해
그림자를 밝게 만들었기에 그림이 한층 더 밝게 빛나는 느낌입니다.

마치며

이번에 이 책에서 가장 전하고 싶었던 것은 물론 색채와 관련된 내용입니다. 하지만 색채만큼 중요한 것이 한 가지 더 있습니다. 바로 물 조절입니다. 종이가 말라감에 따라 붓의 물의 양을 그만큼 줄여 나가야 한다는 것입니다. 전하기 꽤나 어려운 내용이지만, 이런 물 조절하는 법을 확실하게 익혀두셨으면 좋겠다고 생각합니다.

그리면 그릴수록 수채화의 어려움이 새롭게 눈에 들어옵니다. 그리고 동시에 수채화가 지닌 심오한 아름다움에 반하게 됩니다. 이것은 수채화를 그리는 분이 아니면 알 수 없는 멋이라 생각합니다. 이러한 멋을 맛보며, 서두르지 말고 느긋하게, 평생을 함께 할 일로서 그림을 계속할 수 있기를 기원합니다.

타마가미 키미

타마가미 키미(玉神輝美 Tamagami Kimi/본명)

1958년	에히메현 우와지마(宇和島)시에서 화가 타마가미 마사미(玉神正美)의 장남으로 출생
1987년	열대의 수중 세계를 그리기 시작하다. 이 해부터 현재까지 관상어 탑 메이커인 (주) 테트라 재팬의 상품 패키지·판촉용 태피스트리 등에 다수의 작품 채택
1993년	독일 워너 램버드 사 Inter Zoo(인터 주) 작품 채용
1997년	(주) 얀마의 해외용 캘린더 작품 채용
1999년	TV 도쿄 「TV 챔피언·수중 가드닝왕 선수권」 심사위원으로 출연
2001년	NHK 종합 TV 「안녕하세요 잇토로켄 ~타마가미 키미 열대어의 빛을 그리다」 출연
2003년	NTT 도코모 휴대전화 SH505i에 작품 내장, NEC 해외용 단말에 작품 사용
2003년	TV 에히메 「슈퍼 뉴스 미야가와 슌지의 TOKYO 에히메 통신」 출연
2004년	스카이 퍼펙트 TV 「생생한 지구인」 출연
2004년	에히메 현 우와지마 시에서 우와지마 시 교육위원회가 주최한 원화전 개최
2006년	미국 CEACO사에서 지그소 퍼즐 발매(전 6종)
2007년	(주) 아트카페와 아티스트 계약을 맺고 다양한 레프그래프(판화)를 발매
2007년	독일 Schmidt사에서 프랑스, 영국, 이탈리아 등 세계 44개국에 지그소 퍼즐 발매
2007년	소스넥스트 주식회사 필왕ZERO(*주소록 관리/엽서 제작 프로그램)에 「타마가미 키미의 네이처 판타지아 콜렉션(玉神輝美のネイチャーファンタジアコレクション)」 게재
2008년	마루노우치 OAZO 마루젠 본점 Gallery에서 개인전 개최
2008년	나고야 호시가오카 미츠코시에서 개인전
2009년	남미 테트라 사에서 멕시코, 브라질, 오스트레일리아에서 T셔츠 발매
2010년	음악가 츠루 노리히로와 콜라보레이션 DVD 「Spiral Fantasy」 제작
2012년	저서 『수채화 마법의 테크닉~빛과 물의 세계(水彩畫 魔法のテクニック~光と水の世界)』(주) 매거진 랜드에서 발매
2013년	에히메 현 우와지마 시에서 우와지마 시립 병원 주최·우와지마 시 후원으로 원화전 개최
2015년	저서 『수채화 미지의 테크닉~빛과 아름다움의 세계(水彩畫 未知のテクニック~光と美の世界)』(주) 매거진 랜드에서 발매
2017년	저서 『어른의 색칠공부~바다의 판타지 편(大人の塗り◯~海のファンタジー編)』(주) 카와데쇼보신샤에서 발매
2018년	저서 『수채화 아름다운 그림자와 빛의 테크닉(水彩畫 美しい影と光のテクニック)』(주) 하비재팬에서 발매

제작 STAFF

- 편　　집　쿠도 타카시
- 촬　　영　타마가미 키미, 스에마츠 마사요시
- 디 자 인　오리하라 카즈히로, 코미나미 마유미
- 기　　획　모리모토 세이시로
　　　　　　야무라 야스히로 [HOBBY JAPAN]
　　　　　　타카다 후미야 [HOBBY JAPAN]
- 협　　력　홀베인 회화재료 Holbein Art Materials, INC.
　　　　　　홀베인 공업 주식회사 Holbein Works, LTD.

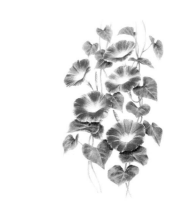

- 번　　역　문성호
　　　　　　대부분의 국내 게임 잡지에 청춘을 바쳤던 전직 게임 기자이자 레트로 최고를 외치는 구시대의 오타쿠. 다양한 게임 한국어화 및 서적 번역에 참여했다.
　　　　　　번역서로 『데즈카 오사무의 만화 창작법』, 『손동작 일러스트 포즈집』, 『미니 캐릭터 다양하게 그리기』, 『캐릭터가 돋보이는 구도 일러스트 포즈집』, 『컬러링으로 배우는 배색의 기본』, 『영국 사교계 가이드 : 19세기 영국 레이디의 생활』, 『영국의 주택』 등이 있다.

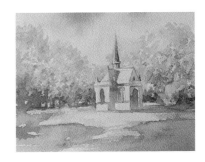

수채화 수업 꽃과 풍경
색채 감각을 익히는 테크닉

초판 1쇄 인쇄 2021년 02월 10일
초판 1쇄 발행 2021년 02월 15일

저자 : 타마가미 키미
번역 : 문성호

펴낸이 : 이동섭
편집 : 이민규, 탁승규
디자인 : 조세연, 김현승, 김형주, 황효주, 김민지
영업·마케팅 : 송정환
e-BOOK : 홍인표, 유재학, 최정수, 서찬웅
관리 : 이윤미

㈜에이케이커뮤니케이션즈
등록 1996년 7월 9일(제302-1996-00026호)
주소 : 04002 서울 마포구 동교로 17안길 28, 2층
TEL : 02-702-7963~5　FAX : 02-702-7988
http://www.amusementkorea.co.kr

ISBN 979-11-274-4215-6 13650

Suisaiga Lesson Hana to Fukei
Shikisai Sense wo Migaku Idea

©Kimi Tamagami / HOBBY JAPAN
Originally Published in Japan in 2020 by HOBBY JAPAN Co. Ltd.
Korea translation Copyright©2021 by AK Communications, Inc.

프로만화가 따라잡기 시리즈 !!

-Illustration Technique

데즈카 오사무의 만화 창작법

데즈카 오사무 지음 │ 문성호 옮김 │ 148×210mm
252쪽 │ 13,000원

만화가 지망생의 영원한 필독서!!
「만화의 신」이라 불리며 전 세계의 창작자들에게 큰 영향을 준 데즈카 오사무. 작화의 기본부터 아이디어 구상까지! 거장의 구체적 창작 테크닉을 이 한 권에 담았다.

다카무라 제슈 스타일 슈퍼 패션 데생-
기본 포즈편

다카무라 제슈 지음 │ 송지연 옮김 │ 190×257mm
256쪽 │ 18,000원

올바른 인체 데생으로 스타일이 살아있는 캐릭터를 그려보자!! 파트와 밸런스별로 구분한 피겨 보디를 이용, 하나의 선으로 인체의 정면, 측면 등 다양한 자세를 연습하다 보면, 어느새 패셔너블하고 아름다운 비율로 작품을 그릴 수 있다.

애니메이션 캐릭터 작화 & 디자인 테크닉

하야마 준이치 지음 │ 이은수 옮김 │ 210×285mm
176쪽 │ 20,800원

베테랑 애니메이터가 전수하는 실전 테크닉!
오리지널 애니메이션 설정을 만들고, 그 설정에 따라 스태프들이 의견을 교환하고 수정하는 일련의 과정을 통해 캐릭터 창작 과정의 핵심 요소를 해설한다.

미소녀 캐릭터 데생-얼굴·신체 편

이하라 타츠야 외 1인 지음 │ 이은수 옮김
190×257mm │ 176쪽 │ 18,000원

미소녀를 아름답게 표현하는 테크닉 강좌!
기본 테크닉과 요령부터 시작, 캐릭터의 체형에 따른 표현법을 3장으로 나누어 철저하게 해설한다. 쉽고 자세한 설명과 예시를 통해 그림을 완성할 수 있도록 돕는다.

미소녀 캐릭터 데생-보디 밸런스 편

이하라 타츠야 외 1인 지음 │ 이은수 옮김
190×257mm │ 176쪽 │ 18,000원

캐릭터 작화의 기본은 보디 밸런스부터!
보디 밸런스의 기초에 대한 이해가 부족한 상태에서는 제대로 그릴 수 없는 법! 인체의 밸런스를 실루엣부터 이해할 필요가 있다. 여성의 신체적 특징을 이해하는 데 도움이 되어줄 것이다.

만화 캐릭터 도감-소녀 편

하야시 히카루(Go office) 외 1인 지음 │ 조민경 옮김
190×257mm │ 240쪽 │ 18,000원

매력 있는 여자 캐릭터를 그리기 위한 테크닉!
다양한 장르 속 모습을 수록, 장르별 백과로 그치지 않고 작화를 완성하는 순서와 매력적인 캐릭터 창작의 테크닉을 안내한다.

입체부터 생각하는 미소녀 그리는 법

나카츠카 마코토 지음 | 조아라 옮김 | 190×257mm
176쪽 | 18,000원

입체의 이해를 통해 매력적인 캐릭터를!
매력적인 인체란 무엇인가? 「멋진 그림」을 그리는
사람들의 인체는 섹시함이 넘친다. 최소한의 지식으
로 「매력적인 인체」 즉, 「입체 소녀」를 그리는 비법을
해설, 작화를 업그레이드시키는 법을 알려주고 있다.

모에 남자 캐릭터 그리는 법-얼굴·신체 편

카네다 공방 외 1인 지음 | 이기선 옮김 | 190×257mm
176쪽 | 18,000원

남자 캐릭터의 모에 포인트 철저 분석!
소년계, 중간계, 청년계의 3가지 패턴으로 나누어 얼
굴과 몸 그리는 법을 해설하고, 신체적 모에 포인트
를 확실하게 짚어가며, 극대화 패션, 아이템 등도 공
개한다!

모에 남자 캐릭터 그리는 법-동작·포즈 편

유니버설 퍼블리싱 외 1인 지음 | 이은엽 옮김
190×257mm | 176쪽 | 18,000원

멋진 남자 캐릭터는 포즈로 말한다!
작화는 포즈로 완성되는 법! 인체에 대한 기본 지식
과 캐릭터 작화로의 응용법을 설명한 포즈와 동작을
검증하고 분석하여 매력적인 순간을 안내한다.

모에 미니 캐릭터 그리는 법-얼굴·신체 편

카네다 공방 외 1인 지음 | 이은수 옮김 | 190×257mm
176쪽 | 18,000원

기운 넘치고 귀여운 미니 캐릭터를 그리자!
캐릭터를 데포르메한 미니 캐릭터들은 모에 캐릭터
궁극의 형태! 비장의 요령을 통해 귀엽고 매력적인
미니 캐릭터를 즐겁게 그려보자.

모에 캐릭터 그리는 법-동작·감정표현 편

카네다 공방 외 1인 지음 | 남지연 옮김 | 190×257mm
176쪽 | 18,000원

매력적인 모에 일러스트를 그려보자!
S자 포즈에서 한층 발전된 M자 포즈를 제시하고 있
으며, 다양한 장르 속 소녀의 동작·감정표현과 「좋아
하는 포즈」 테마에서 많은 작가들의 철학과 모에를
느낄 수 있다.

모에 캐릭터를 다양하게 그려보자

-기본 테크닉 편

미야츠키 모소코 외 1인 지음 | 이은수 옮김
190X257mm | 176쪽 | 18,000원

다양한 개성을 통해 캐릭터의 매력을 살려보자!
모에 캐릭터 그리기에 익숙하지 않다면, 어떤 캐릭터를
그려도 같은 얼굴과 포즈에 뻔한 구도의 반복일 뿐이
다. 이 책을 통해 다양한 캐릭터를 개성있게 그려보자!

모에 캐릭터를 다양하게 그려보자

-성격·감정표현 편

미야츠키 모소코 외 1인 지음 | 이은수 옮김
190×257mm | 176쪽 | 18,000원

다양한 성격과 표정! 캐릭터에 생기를 더해보자!
캐릭터에 개성과 생동감을 부여하는 성격과 감정 표
현 묘사법을 상세히 설명하고 있다. 자신만의 독특한
개성이 담긴 캐릭터 완성에 도전해보자!

모에 로리타 패션 그리는 법

-기본적인 신체부터 코스튬까지

모에표현탐구 서클 외 1인 지음 | 남지연 옮김
190×257mm | 176쪽 | 18,000원

가련하고 우아한 로리타 패션의 기본!
파트별로 소개하는 로리타 패션과 구조 및 입는 법부
터 바람의 활용법, 색을 통해 흑과 백의 의상을 표현
하는 방법 등 다양한 테크닉을 담고 있다.

모에 로리타 패션 그리는 법

-얼굴·몸·의상의 아름다운 베리에이션

모에표현탐구 서클 외 1인 지음 | 이지은 옮김
190×257mm | 176쪽 | 18,000원

로리타 패션에는 깊이가 있다!!
미소녀와 로리타 패션의 일러스트를 그리려면 캐릭
터는 물론 패션도 멋지게 묘사해야 한다. 얼굴과 몸,
의상의 관계를 해설한다.

모에 로리타 패션 그리는 법

-아름다운 기본 포즈부터 매혹적인 구도까지

모에표현탐구 서클 외 1인 지음 | 이지은 옮김
190×257mm | 176쪽 | 18,000원

로리타 패션을 매력적으로 표현!
팔랑거리는 스커트와 프릴이 특징인 로리타 패션은
표현 방법에 따라 다양한 매력을 연출할 수 있다. 로
리타 패션 최고의 모에 포즈를 탐구해보자.

모에 두 명을 그리는 법-남자 편

카네다 공방 외 1인 지음 | 하진수 옮김 | 190×257mm
176쪽 | 18,000원

우정, 라이벌에서 러브!까지…남자 두 명을 그려보자!
작화하려는 인물의 수가 늘어나면 난이도 또한 급상
승하는 법! '무게감', '힘', '두께'라는 세 가지 포인트를
통해 복수의 인물 작화의 기본을 알기 쉽게 해설하고
있다.

모에 두 명을 그리는 법-소녀 편

카네다 공방 외 1인 지음 | 김보미 옮김 | 190×257mm
176쪽 | 18,000원

소녀 한 명은 그릴 수 있지만, 두 명은 그리기도 전
에 포기했거나, 그리더라도 각자 떨어져 있는 포즈만
그리던 사람들을 위한 기법서. 시선, 중량, 부드러운
손, 신체의 탄력감 등, 소녀 특유의 표현법을 빠짐없
이 수록했다.

모에 아이돌 그리는 법-기본 편

미야치키 모소코 외 1인 지음 | 이은수 옮김
190×257mm | 176쪽 | 18,000원

아이돌을 매력적으로 표현해보자!
춤, 노래, 다양한 퍼포먼스로 빛나는 아이돌 캐릭터.
사랑스러운 모에 캐릭터에 아이돌 속성을 가미해보
자. 깜찍한 포즈와 의상, 소품까지! 아이돌을 구성하
는 작은 요소 하나까지 해설하고 있다.

인물을 그리는 기본-유용한 미술 해부도

미사와 히로시 지음 | 조민경 옮김 | 190×257mm
192쪽 | 18,000원

인체 그 자체의 구조를 이해해보자!
미사와 선생의 풍부한 데생과 새로운 미술 해부도를
이용, 적확한 지도와 해설을 담은 결정판. 인물의 기
본 묘사부터 실천적인 인물 표현법이 이 한 권에 담
겨있다.

전차 그리는 법

-상자에서 시작하는 전차 · 장갑차량의 작화 테크닉

유메노 레이 외 7인 지음 | 김재훈 옮김 | 190×257mm
160쪽 | 18,000원

상자 두 개로 시작하는 전차 작화의 모든 것!
전차를 멋지고 설득력이 느껴지도록 그리기 위한 방
법은 무엇일까? 단순한 직육면체의 조합으로 시작,
디지털 작화로의 응용까지 밀리터리 메카닉 작화의
모든 것.

팬티 그리는 법 w

포스트 미디어 편집부 지음 | 조민경 옮김
182×257mm | 80쪽 | 17,000원

팬티 작화의 비밀 대공개!
속옷에는 다양한 소재, 디자인, 패턴이 있으며 시추
에이션에 따라 그리는 법도 달라진다. 이 책에서 보
여주는 팬티의 구조와 디자인을 익힌다면 누구나 쉽
게 캐릭터에 어울리는 궁극의 팬티를 그릴 수 있게
될 것이다.

코픽 화가들의 동방 일러스트 테크닉

소차 외 1인 지음 | 김보미 옮김 | 215×257mm
152쪽 | 22,000원

동방 Project로 코픽의 사용법을 익히자!
코픽 마카는 다양한 색이 장점인 아날로그 그림 도구
이다. 동방 Project의 인기 캐릭터들을 그려보면서 코
픽 활용법을 단계별로 나누어 설명한다. 눈으로 즐기
며 따라 해보는 것만으로도 코픽이 손에 익는 작법서!

캐릭터의 기분 그리는 법-표정·감정의 표면
과 이면을 나누어 그려보자

하야시 히카루(Go office) 외 1인 지음 | 조민경 옮김
190×257mm | 192쪽 | 18,000원

캐릭터에 영혼을 불어넣어 보자! 희로애락에 더하여
'놀람'과, '허무'라는 2가지 패턴을 추가한 섬세한 심
리 묘사와 감정 표현을 다룬다. 다양한 아이디어와
힌트 수록.

인물 크로키의 기본-속사 10분·5분·2분·1분

아틀리에21 외 1인 지음 | 조민경 옮김 | 190×257mm
168쪽 | 18,000원

크로키의 힘으로 인체의 본질을 파악하라!
단시간에 대상의 특징을 포착, 필요 최소한의 선화로
묘사하는 크로키는 인물화에 필요한 안목과 작화력을
동시에 단련하는 데 가장 적합하다. 10분, 5분 크로키
부터, 2분, 1분 크로키를 통해 테크닉을 배워보자!

연필 데생의 기본

스튜디오 모노크롬 지음 | 이은수 옮김 | 190×257mm
176쪽 | 18,000원

데생을 시작하는 이들을 위한 데생 입문서!
데생이란 정확하게 관측하고 무엇을 어떻게 표현할
지 사물의 구조를 간파하는 연습이다. 풍부한 예시를
통해 데생을 시작하는 이들을 위한 데생의 기본 자세
와 테크닉을 알기 쉽게 해설한다.

로봇 그리기의 기본

쿠라모치 코류 지음 | 이은수 옮김 | 190×257mm
176쪽 | 18,000원

펜 끝에서 다시 태어나는 강철의 거신!
로봇 일러스트레이터로 15년간 활동한 쿠라모치 코
류가, 로봇이 활약하는 모습을 보며 가슴 설레는
경험을 한 이들에게, 간단하고 즐겁게 로봇을 그릴
수 있는 힌트를 알려주는 장난감 상자 같은 기법서.

가슴 그리는 법

포스트 미디어 편집부 지음 | 조민경 옮김
182X257mm | 80쪽 | 17,000원

가슴 작화의 모든 것!
여성 캐릭터의 작화에 있어 가장 큰 난관이라 할 수
있는 가슴! 인체의 움직임에 따라 가슴의 모습과 그
구조를 철저 분석하여, 보다 현실적이며 매력있는 캐
릭터 작화를 안내한다!

아날로그 화가들의 동방 일러스트 테크닉

미사와 히로시 지음 | 김보미 옮김 | 215×257mm
144쪽 | 22,000원

아날로그 기법의 장점과 즐거움을 느껴보자!
동방 Project의 매력은 개성 넘치는 캐릭터! 화가이
자 회화 실기 지도인인 미사와 히로시가 수채화·유
화·코픽 작가 15명과 함께 동방 캐릭터를 그리며 아
날로그 기법의 매력과 즐거움을 전한다.

아저씨를 그리는 테크닉-얼굴·신체 편

YANAMi 지음 | 이은수 옮김 | 190×257mm
152쪽 | 19,000원

'아재'의 매력이란 무엇인가?
분위기와 연륜이 느껴지는 아저씨는 전혀 다른 멋과
맛을 지니고 있다. 다양한 연령대의 아저씨를 그리는
디테일과 인체 분석, 각종 표정과 캐릭터 만들기까지.
인생의 맛이 느껴지는 아저씨 캐릭터에 도전해보자!

학원 만화 그리는 법

하야시 히카루 지음 | 김재훈 옮김 | 190x257mm
180쪽 | 18,000원

학원 만화를 통한 만화 제작 입문!
다양한 내용과 세계가 그려지는 학원 만화는 그야말
로 만화 세상의 관문이라고 해도 과언이 아닐 것이
다. 『학원 만화 그리는 법』은 만화를 통해 자기만의
오리지널 월드로 향하는 문을 열고자 하는 이들의 열
쇠가 되어줄 것이다.

프로의 작화로 배우는 만화 데생 마스터
-남자 캐릭터 디자인의 현장에서-

하야시 히카루 외 2인 지음 | 김재훈 옮김
190x257mm | 204쪽 | 18,000원

프로가 전하는 생생한 만화 데생!
모리타 카즈아키의 작화를 통해 남자 캐릭터의 디자
인, 인체 구조, 움직임의 작화 포인트를 배워보자

슈퍼 데포르메 포즈집-꼬마 캐릭터 편

Yielder 지음 | 김보미 옮김 | 190×257mm | 160쪽
18,000원

2등신 데포르메 캐릭터의 정수!
짧은 팔다리, 커다란 머리로 독특한 귀여움을 갖고
있는 꼬마 캐릭터. 다양한 포즈의 2등신 데포르메 캐
릭터를 집중적으로 연습하여 나만의 꼬마 캐릭터를
그려보자.

슈퍼 데포르메 포즈집-연애 편

Yielder 지음 | 이은엽 옮김 | 190×257mm | 164쪽
18,000원

두근두근한 연애 장면을 데포르메 캐릭터로!
찰싹 붙어 앉기도 하고 키스도 하고 포옹도 하고 데
이트를 하고 때로는 싸우기도 하는 2~4등신의 러브
러브한 연인들의 포즈와 콩닥콩닥한 연애 포즈를 잔
뜩 수록했다. 작가마다 다른 여러 연애 포즈를 보고
배우며 즐길 수 있다.

인물을 빠르게 그리는 법-남성 편

하가와 코이치, 카도마루 츠부라 지음 | 김재훈 옮김
190×257mm | 176쪽 | 18,000원

인물을 그리는 법칙을 파악하라!
인체 구조와 움직임을 파악하는 다양한 방법에는 예나
지금이나 변함없는 일정한 원칙이 있다. 이상적인 체
형의 남성 데생을 중심으로 인물을 그리는 일정한 법
칙을 배우고 단시간 그리기를 효율적으로 익혀보자.

전투기 그리는 법-십자선으로 기체와 날개를 그리는 전투기 작화 테크닉-

요코야마 아키라 외 9인 지음 | 문성호 옮김
190×257mm | 164쪽 | 19,000원

모든 전투기가 품고 있는 '비밀의 선'!
어떤 전투기라도 기초를 이루는 「십자 모양」―기체
와 날개의 기준이 되는 선만 찾아낸다면 문제없이 그
릴 수 있다. 그림의 기초, 인기 크리에이터들의 응용
테크닉, 전투기 기초 지식까지!

대담한 포즈 그리는 법

에비모 외 1인 지음 | 이은수 옮김 | 190X257mm
172쪽 | 18,000원

역동적인 자세 표현을 위한 작화 가이드!
경우에 따라서는 해부학 지식이 역동적 포즈 표현에
방해가 되어 어중간한 결과물이 나오곤 한다. 역동적
포즈의 대가 에비모식 트레이닝을 통해 다양한 포즈
와 시추에이션을 그려보자.

프로의 작화로 배우는 여자 캐릭터 작화
마스터-캐릭터 디자인 · 움직임 · 음영-

모리타 카즈아키 외 2인 지음 | 김재훈 옮김
190x257mm | 204쪽 | 19,000원

현역 애니메이터의 진짜 「여자 캐릭터」 작화술!
유명 실력파 애니메이터 모리타 카즈아키가 여자 캐
릭터를 완성하는 실제 작화 과정을 완벽하게 수록!
캐릭터 디자인(얼굴), 인체, 움직임, 음영의 핵심 포
인트는 무엇인지 배워보자.

슈퍼 데포르메 포즈집-남자아이 캐릭터 편

Yielder 지음 | 김보미 옮김 | 190×257mm | 164쪽
18,000원

남자아이 캐릭터 특유의 멋!
남녀의 신체적 차이점, 팔다리와 근육 그리는 법 등을
데포르메 캐릭터로도 충분히 표현할 수 있도록 상세
하게 알려준다. 장면에 따라 달라지는 포즈, 표정, 몸
짓 등의 차이점과 특징을 익혀보자!

슈퍼 데포르메 포즈집-기본 포즈·액션 편

Yielder 외 1인 지음 | 이은수 옮김 | 190×257mm
160쪽 | 18,000원

데포르메 캐릭터 액션의 기본!
귀여운 2등신 캐릭터부터 스타일리시한 5등신 캐릭
터까지. 일반적인 캐릭터와는 조금 다른 독특한 느낌
의 데포르메 캐릭터를 위한 다양한 포즈 소재와 작화
요령, 각종 어드바이스를 다루고 있다.

미니 캐릭터 다양하게 그리기

미야츠키 모소코 외 1인 지음 | 문성호 옮김
190×257mm | 188쪽 | 18,000원

귀여운 미니 캐릭터를 다양하게 그려보자!
꼭 껴안아주고 싶은 귀여운 미니 캐릭터를 그려보고
싶다면? 균형 잡힌 2.5등신 캐릭터, 기운차게 움직이
는 3등신 캐릭터, 아담하고 귀여운 2등신 캐릭터. 비
율별로 서로 다른 그리기 방법과 순서, 데포르메 요령
을 소개한다.

남녀의 얼굴 다양하게 그리기

YANAMi 지음 | 송명규 옮김 | 190×257mm
172쪽 | 18,000원

남자 얼굴도, 여자 얼굴도 다 내 마음대로!
만화 일러스트에 등장하는 남녀 캐릭터의 「얼굴」을 서
로 구분하여 그리는 법은 물론, 각종 표정에도 차이를
주는 테크닉을 완벽 해설. 각도, 성격, 연령, 상황에 따
른 차이를 자유자재로 표현해보자.

현실감 있게 묘사하는 인물화

-프로의 45년 테크닉이 담긴 유화와 수채화-

미사와 히로시 지음 | 김재훈 옮김 | 215×257mm
148쪽 | 22,000원

줄곧 인물화를 그려온 화가, 미사와 히로시가 유화와
수채화로 그림을 그리는 기법을 설명한다. 화가의 작
품과 제작 과정 소개를 통해 클로즈업, 바스트 쇼트,
전신을 그리는 과정 등을 자세히 알 수 있다.

손동작 일러스트 포즈집

-알기 쉬운 손과 상반신의 움직임-

하비재팬 편집부 지음 | 문성호 옮김 | 190×257mm
168쪽 | 19,000원

저절로 눈이 가는 매력적인 손의 비밀!
유명 일러스트레이터들의 손 그리는 법에 대한 해설
및 각종 감정, 상황, 상호관계, 구도 등을 반영한 손동
작 선화 360컷을 수록하였다. 연습·트레이스·아이디
어 착상용 참고에 특화된 전문 포즈집!

5색 색연필로 완성하는 REAL 풍경화

하야시 료타 지음 | 김재훈 옮김 | 190×257mm
136쪽 | 21,000원

세계적 색연필 아티스트의 풍경화 기법 공개!
색연필화의 개념을 크게 바꾼 아티스트, 하야시 료타
가 현장 스케치에서 시작해 세밀하게 묘사한 풍경화
작품을 완성하기까지의 과정을 재료선택 단계부터 구
도 잡는 법, 혼색방법 등과 함께 알기 쉽게 설명한다.

다이나믹 무술 액션 데생

츠루오카 타카오 지음 | 문성호 옮김 | 190×257mm
192쪽 | 21,000원

무술 6단! 화업 62년! 애니메이션 강의 22년!
미야자키 하야오와 함께 일했던 미술 감독이 직접 몸
으로 익힌 액션 연출법을 가이드! 다년간의 현장 경
력, 제작 강의 경력, 무술 사범 경력, 미술상 수상 경
력과 그림 그리는 법 안내서를 5권 집필한 경력까지.
저자의 모든 경력이 압축된 무술 액션 데생!

여성 몸동작 일러스트 포즈집

-일상생활부터 액션/감정 표현까지-

하비재팬 편집부 지음 | 김진아 옮김 | 190×257mm
168쪽 | 19,000원

웹툰·만화에 최적화된 5등신 캐릭터의 각종 동작들!
만화·게임·애니메이션 등에서 흔히 볼 수 있는 실제 인
체보다 작고 귀여운 캐릭터들. 그 비율에 맞춰 포즈 선
화를 555컷 수록! 다채로운 상황과 동작을 마음대로
트레이스 가능한 여성 캐릭터 전문 포즈집!

하루 만에 완성하는 유화의 기법

오오타니 나오야 지음 | 김재훈 옮김 | 190×257mm
152쪽 | 22,000원

적은 재료로 쉽게 시작하는 1일 1완성 유화!
원칙과 순서만 제대로 알면 실물을 섬세하게 재현한
리얼한 유화를 하루 만에 완성할 수 있다. 사용하는 물
감은 6가지 색 그리고 흰색뿐! 다른 유화 입문서들이
하지 못했던 빠르고 정교한 유화 기법을 소개한다.

코픽 마커로 그리는 기본

-귀여운 캐릭터와 아기자기한 소품들-

카와나 스즈 지음 | 김재훈 옮김 | 215×257mm
160쪽 | 22,000원

손그림에 빠진다! 코픽 마커에 반한다!
코픽 마커의 특징과 손으로 직접 그리는 즐거움을 소
개한다. 코픽 공인 작가인 저자와 4명의 게스트 작가
가 캐릭터의 매력을 최대한으로 이끌어내는 각종 테
크닉과 소품 표현 방법을 담았다.

여성의 몸 그리는 법

-골격과 근육을 파악해 섹시하게 그리기-

하야시 히카루 지음 | 문성호 옮김 | 190×257mm
184쪽 | 19,000원

'단단함'과 '부드러움'으로 여성의 매력을 살린다!
캐릭터화된 여성 특유의 '골격'과 '근육'을 완전 분석!
살과 근육에 의한 신체의 굴곡과 탄력, 부드러움을
표현하는 방법과 그 부드러움을 부각시키는「단단한
뼈 부분 표현」방법을 철저 해부한다!

사물을 보는 요령과 그리는 즐거움 관찰 스케치

히가키 마리코 지음 | 송명규 옮김 | 190×257mm
136쪽 | 19,000원

디자이너의 눈으로 사물 속 비밀을 파헤친다!
주변 사물을 자세히 관찰해서 그리는 취미 생활「관찰
스케치」! 프로 디자이너가 제품의 소재, 디자인, 기능
성은 물론 제조 과정과 제작 의도까지 이끌어내는 관
찰력과 관찰 기술, 필요한 지식을 전수한다. 발견하는
즐거움과 공유하는 재미가 있다!

무장 그리는 법 - 삼국지·전국 시대·환상의 세계

나가노 츠요시 지음 | 타마가미 키미 감수 | 문성호 옮김
215×257mm | 152쪽 | 23,900원

KOEI『삼국지』일러스트의 비밀을 파헤친다!
역사·전략 시뮬레이션『삼국지』,『노부나가의 야망』
등 역사 인물 분야에서 오랫동안 사랑을 받아 온 리
얼 일러스트 분야의 거장, 나가노 츠요시. 사람을 현
실 그 이상으로 강하고 아름답게 그리는 그만의 기법
과 작품 세계를 공개한다.

여성의 몸 그리는 법 -섹시한 포즈 연출법-

하야시 히카루 지음 | 문성호 옮김 | 190×257mm
184쪽 | 19,000원

「섹시함」연출은 모르고 할 수 있는게 아니다!
여성 캐릭터의 매력을 한껏 끌어올리는 시크릿 테
크닉 완전 공개! 5가지 핵심 포인트와 상업 작품 최
전선에서 활약하는 프로의 예시로 동작과 표정, 포
즈 설정과 장면 연출, 신체 부위별 표현법 등을 자
세히 설명한다.

손그림 일러스트 연습장

-따라만 그려도 저절로 실력이 느는 마법의 테크닉-

쿠도 노조미 지음 | 김진아 옮김 | 187X230mm
248쪽 | 17,000원

슥슥 따라만 그리면 손그림이 술술 실력이 쑥쑥♬
우리 곁의 다양한 사물과 동물, 식물, 인물, 각종 이
벤트 등을 깜찍한 일러스트로 표현하는 법을 알려주
는 손그림 연습장.「순서 확인하기」→「선따라 그리
기」→「직접 그리기」순으로 그림을 손쉽게 익혀보자.

캐릭터 의상 다양하게 그리기
-동작과 주름 표현법

라비마루 지음 | 운세츠 감수 | 문성호 옮김 | 190×257mm
168쪽 | 19,000원

5만 회 이상 리트윗된 캐릭터「의상 그리는 법」에 현역
패션 디자이너의「품격 있는 지식」이 더해졌다! 옷주
름의 원리, 동작에 따른 옷의 변화 패턴, 옷의 종류·각
도·소재별 차이까지. 캐릭터를 위한 스타일링 참고서!

컬러링으로 배우는 배색의 기본

사쿠라이 테루코·시라카베 리에 지음 | 문성호 옮김
190×230mm | 152쪽 | 19,000원

색에 대한 감각이 몰라보게 달라진다!
컬러링을 즐기며 배색의 기본을 익힐 수 있는 컬러링
북. 컬러링의 완성도를 결정하는「배색」에 대해 알아보
는 동안 자연스럽게 색에 대한 감각이 생겨난다. 색채
전문가가 설계한 실생활에 도움이 되는 힐링 학습서!

캐릭터 수채화 그리는 법 로리타 패션 편

우니, 카도마루 츠부라 지음 | 김진아 옮김 | 190*257mm
160쪽| 19,000원

캐릭터의, 캐릭터에 의한, 캐릭터를 위한 수채화!
투명 수채화 그리는 법과 아름다운 예시 작품을 소개
하는 캐릭터 수채화 기법서 시리즈 제1권. 동화 속에
서 걸어나온 듯한 의상과 소품, 매력적이면서도 귀여
운「로리타 패션」캐릭터를 이용하여 수채화로 인물과
의상 그리는 법, 소품 어레인지 방법 등을 해설한다.

-디지털 배경 자료집

디지털 배경 카탈로그-통학로·전철·버스 편
ARMZ 지음 | 이지은 옮김 | 182×257mm
192쪽 | 25,000원

배경 작화에 대한 고민을 이 한 권으로 해결!
주택가, 철도 건널목, 전철, 버스, 공원, 번화가 등, 다
양한 장면에 사용 가능한 선화 및 사진 데이터가 수록
되어 있는 디지털 자료집. 배경 작화에 편리하게 이용
할 수 있는 각종 데이터가 수록되어있다!

신 배경 카탈로그-도심 편
마루샤 편집부 지음 | 이지은 옮김 | 190×257mm
176쪽 | 19,000원

만화가, 애니메이터의 필수 사진 자료집!
배경 작화에서 편리하게 사용할 수 있는 번화가 사진
을 수록한 자료집.자유롭게 스캔, 복사하여 인물만으
로는 나타낼 수 없는 깊이 있는 작화에 도전해보자!

디지털 배경 카탈로그-학교 편
ARMZ 지음 | 김재훈 옮김 | 182×257mm | 184쪽
25,000원

다양한 학교 배경 데이터가 이 한 권에!
단골 배경으로 등장하는 학교. 허나 리얼하게 그리
려고해도 쉽지 않은 학교의 사진과 선화 자료뿐 아니
라, 디지털 원고에 쓸 수 있는 PSD 파일까지 아낌없
이 수록하였다!

사진&선화 배경 카탈로그-주택가 편
STUDIO 토레스 지음 | 김재훈 옮김 | 190×257mm
176쪽 | 25,000원

고품질 디지털 배경 자료집!!
배경을 그릴 때 편리하게 활용할 수 있는 선화와 사
진 자료가 수록된 고품질 디지털 자료집. 부록 DVD-
ROM에 수록된 데이터를 원하는 스타일에 맞춰 자
유롭게 사용하자!

판타지 배경 그리는 법
조우노세 외 1인 지음 | 김재훈 옮김 | 215×257mm
160쪽 | 22,000원

환상적인 디지털 배경 일러스트 테크닉!
「CLIP STUDIO PAINT PRO」를 사용, 디지털 환경에서
리얼한 배경 일러스트를 그리기 위한 기법을 담고 있으
며, 배경을 그리기 위한 지식, 기법, 아이디어와 엄선한
테크닉을 이 한 권으로 배울 수 있다.

Photobash 입문
조우노세 외 1인 지음 | 김재훈 옮김 | 215×257mm
160쪽 | 21,000원

CLIP STUDIO PAINT PRO의 기초부터 여러 사진을 조
합, 일러스트를 완성하는 포토배시의 기초부터 사진을
일러스트처럼 보이도록 가공하는 테크닉까지. 사진을
사용한 배경 일러스트 작화의 모든 것을 담았다.

CLIP STUDIO PAINT 매혹적인 빛의
표현법 보석·광물·금속에 광채를 더하는 테크닉
타마키 미츠네, 카도마루 츠부라 지음 | 김재훈 옮김
190×257mm | 172쪽 | 22,000원

보석이나 금속의 광택을 표현해보자!
이 책에서 설명하는 방식을 따라 투명감 있는 물체나
반사광 표현을 익혀보자!

동양 판타지 배경 그리는 법
조우노세 외 1인 지음 | 김재훈 옮김 | 215×257mm
164쪽 | 22,000원

「CLIP STUDIO PAINT」로 동양적인 분위기가 나는 환상
적인 배경 일러스트 그리는 법을 소개한다. 두 저자가 체
득한 서로 다른「색 선택 방법」과「캐릭터와 어울리게 배
경 다듬는 법」등 누구나 알고 싶은 실전 노하우를 실제
로 따라해볼 수 있도록 안내한다.

CLIP STUDIO PAINT 브러시 소재집
자연물 · 인공물 · 질감 효과
조우노세 외 1인 지음 | 김재훈 옮김 | 190×257mm
168쪽 | 21,000원

중쇄가 계속되는 CLIP STUDIO 유저 필독서!
그림의 중간 과정을 대폭 생략해주는 커스텀 브러시
151점을 수록, 사용 방법과 중요 테크닉, 직접 브러
시를 제작하는 과정까지 해설하였다.

CLIP STUDIO PAINT 브러시 소재집
흑백 일러스트·만화 편
배경창고 지음 | 김재훈 옮김 | 190×257mm |
168쪽 | 23,900원

「CLIP STUDIO 유저 필독서」제2탄 등장!
「흑백」일러스트와 만화를 그릴 때 유용한 선화/효과
브러시 195점 수록. 현역 프로 작가들이 사용, 검증한
명품 브러시와 활용 테크닉을 공개한다(CD 제공).

오타쿠 문화사 1989~2018

헤이세이 오타쿠 연구회 지음 | 이석호 옮김 | 136쪽
13,000원

오타쿠 문화는 어떻게 변해왔는가!
애니메이션에서 게임, 만화, 라노벨, 인터넷, SNS, 아
이돌, 코미케, 원더페스, 코스프레, 2.5차원까지, 1989
년~2018년에 걸쳐 30년 동안 일어났던 오타쿠 역사
의 변천과정과 주요 이슈들을 흥미롭게 파헤친다.

아리스가와 아리스의 밀실 대도감

아리스가와 아리스 지음 | 김효진 옮김 | 372쪽 | 28,000원
41개의 기상천외한 밀실 트릭!
완전범죄로 보이는 밀실 미스터리의 진실에 접근한
다! 깊이 있는 통찰력으로 날카롭게 풀어낸 아리스
가와 아리스의 밀실 트릭 해설과 매혹적인 밀실 사건
현장을 생생하게 그려낸 이소다 가즈이치의 일러스
트가 우리를 놀랍고 신기한 밀실의 세계로 초대한다.

크툴루 신화 대사전

히가시 마사오 지음 | 전홍식 옮김 | 552쪽 | 25,000원
크툴루 신화에 입문하는 최고의 안내서!
크툴루 신화 세계관은 물론 그 모태인 러브크래프트
의 문학 세계와 문화사적 배경까지 총망라하여 수록
한 대사전으로, 그 방대하고 흥미진진한 신화 대계를
간결하고 명확하게 설명한다.

알기 쉬운 인도 신화

천축 기담 지음 | 김진희 옮김 | 228쪽 | 15,000원
혼돈과 전쟁, 사랑 속에서 살아가는 인도 신! 라마,
크리슈나, 시바, 가네샤! 강렬한 개성이 충돌하는 무
아와 혼돈의 이야기! 2대 서사시 『라마야나』와 『마하
바라타』의 세계관부터 신들의 특징과 일화에 이르는
모든 것을 이 한 권으로 파악한다.

영국 사교계 가이드

무라카미 리코 지음 | 문성호 옮김 | 216쪽 | 15,000원
19세기 영국 사교계의 생생한 모습!
영국은 19세기 빅토리아 시대(1837~1901)에 번영
의 정점에 달해 있었다. 당시에 많이 출간되었던 「에
티켓 북」의 기술을 바탕으로, 빅토리아 시대 중류 여
성들의 사교 생활을 알아보며 그 속마음까지 들여다
본다.

방어구의 역사

다카히라 나루미 지음 | 남지연 옮김 | 244쪽 | 15,000원
다종다양한 방어구의 변천사!
각 지역이나 시대에 따른 전술 · 사상과 기후의 차이
로 인해 다른 결론에 도달한 다양한 방어구. 기원전 문
명의 아이템부터 현대의 방어구인 헬멧과 방탄복까지
그 역사적 변천과 특색 · 재질 · 기능을 망라하였다.

중세 유럽의 문화

이케가미 쇼타 지음 | 이은수 옮김 | 256쪽 | 13,000원
심오하고 매력적인 중세의 세계!
기사, 사제와 수도사, 음유시인에 숙녀, 그리고 농민
과 상인과 기술자들. 중세 배경의 판타지 세계에서
자주 보았던 그들의 리얼한 생활을 일러스트와 표로
이해한다! 중세라는 로맨틱한 세계에서 사람들은 의
식주를 어떻게 꾸려왔는지 생생하게 보여준다.

중세 유럽의 생활

가와하라 아쓰시, 호리코시 고이치 지음 | 남지연 옮김
260쪽 | 13,000원

새롭게 보는 중세 유럽 생활사
「기도하는 자」, 「싸우는 자」, 그리고 「일하는 자」라고
하는 중세 유럽의 세 가지 신분. 그중 「일하는 자」 즉
농민과 상공업자의 일상생활은 어떤 것이었을까? 전
근대 유럽 사회의 진짜 모습에 대하여 알아보자.

중세 유럽의 성채 도시

가이하쓰샤 지음 | 김진희 옮김 | 232쪽 | 15,000원
성채 도시의 기원과 진화의 역사!
외적으로부터 생명과 재산을 보호하기 위해 견고한
성벽으로 도시를 둘러싼 성채 도시. 그곳은 방어 시
설과 도시 기능은 물론 문화 · 상업 · 군사 면에서도
진화를 거듭하는 곳이었다. 궁극적인 기능미의 집약
체였던 성채 도시의 주민 생활상부터 공성전 무기 ·
전술에 이르기까지 상세하게 알아본다.

기사의 세계

이케가미 이치 지음 | 남지연 옮김 | 232쪽 | 15,000원
중세 유럽 사회의 주역이었던 기사!
때로는 군주와 신을 위해 용맹하게 전투를 벌이고 때
로는 우아한 풍류인으로 궁정을 화려하게 장식했던
기사. 그들은 무엇을 위해 검을 들었고 바라는 목표
는 어디에 있었는가. 기사의 탄생에서 몰락까지, 역
사의 드라마를 따라가며 그 진짜 모습을 파헤친다.

판타지세계 용어사전

고타니 마리 지음 | 전홍식 옮김 | 200쪽 | 14,800원
판타지의 세계를 즐기는 가이드북!
판타지 작품은 신화나 민화, 역사적 사실에 작가의
독특한 상상력이 더해져 완성된 것이 많다. 『판타지
세계 용어사전』은 판타지에 대한 이해를 돕는 용어
들을 정리, 해설한 책으로 한국어판에는 역자가 엄선
한 한국 판타지 용어 해설집도 함께 수록되었다.

제2차 세계대전 독일 전차

우에다 신 지음 | 오광웅 옮김 | 200쪽 | 24,800원
제2차 세계대전 독일 전차 철저 해설!
전차의 사양과 구조, 포탄의 화력부터 전차병의 군장
과 주요 전장 개요도까지, 밀리터리 일러스트의 일인
자 우에다 신이 제2차 세계대전의 전장을 누볐던 독일
전차들을 풍부한 일러스트와 함께 상세하게 소개한다.